超 可愛動物變裝篇

作者／亦兒

目 錄

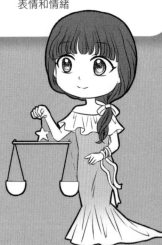
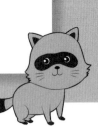
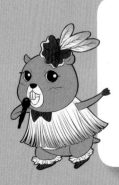

Introduction

臉型比例

1 在畫好的圓正中間打十字線，
這樣畫出來的臉和頭髮比例 1:1，
這樣的比例人物看起來年紀不會太小，
造型也很可愛喔！

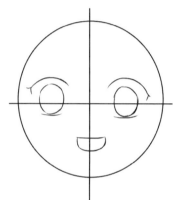

2 眼睛左右要對稱
畫在十字線的橫線上。

3 在眼睛和鼻子
之間畫上耳朵。

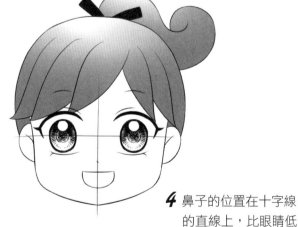

4 鼻子的位置在十字線
的直線上，比眼睛低
一些的地方。

5 嘴巴的位置在十字
線的直線下方。

五官

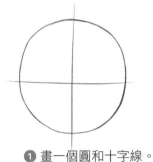

① 畫一個圓和十字線。

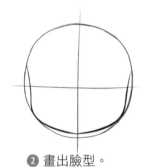

② 畫出臉型。

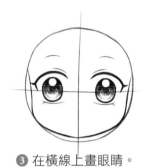

③ 在橫線上畫眼睛。

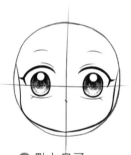

④ 點上鼻子。

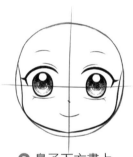

⑤ 鼻子下方畫上
嘴巴。

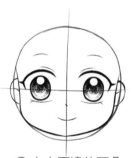

⑥ 左右兩邊的耳朵。

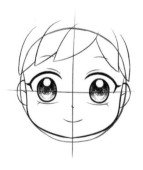

⑦ 先畫上瀏海。

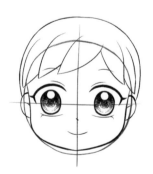

⑧ 圓圓的頭頂。

⑨ 再把馬尾畫上去
就完成囉。

身體比例

2 頭身

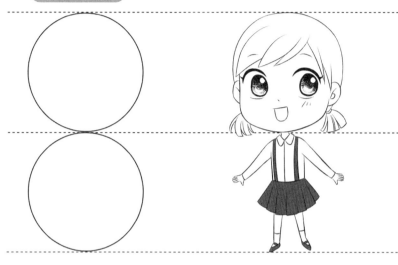

2.5 頭身

3 頭身

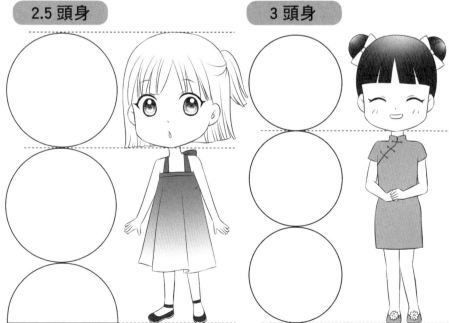

9

身體比例

2.5 頭身

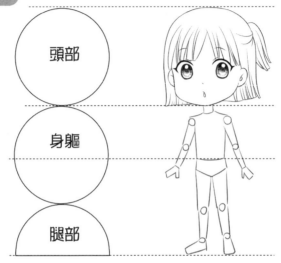

頭部

身軀

腿部

❶ 先畫 2 個半的圓。　❷ 第一個圓畫上頭部接著
把身體的骨架先打好。

❸ 沿著骨架畫上衣服和手。　❹ 再畫出下半身的裙子和
雙腿就完成囉！

Chapter *1* 十二星座

十二星座繪製　　白羊座

我們都有一個屬於自己的星座，每一種星座都有一個神話故事。
以下 12 頁是十二星座常見的代表圖，跟著步驟畫畫看吧！

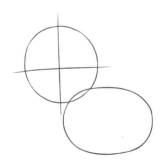

❶ 畫一個圓形和橢圓形。

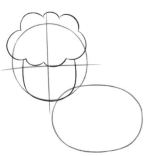

❷ 在圓內畫上臉和毛髮。

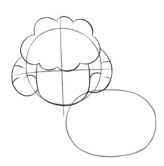

❸ 加上羊角。

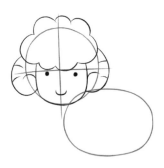

❹ 畫眼睛、嘴巴。

❺ 畫出蓬鬆的羊毛。

❻ 加上腳並上色。

十二星座繪製　金牛座

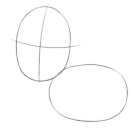

① 先畫直的橢圓再
畫橫的橢圓。

② 直橢圓描成圓角的
方形。

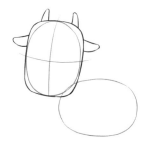

③ 加上牛角和耳朵。

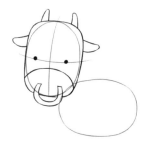

④ 眼睛下方畫一個倒 U，
頭的下方畫鼻環。

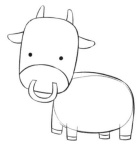

⑤ 沿著橢圓畫出身體
和四肢。

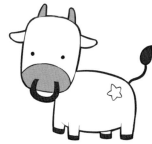

⑥ 畫上尾巴和星星
烙印。

十二星座繪製　　雙子座

❶ 畫出並排的兩個 8。

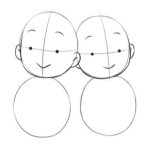

❷ 加上眼睛、嘴巴、耳朵。

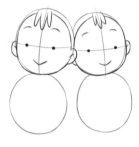

❸ 畫出可愛的瀏海。

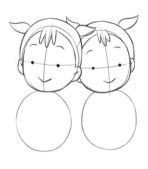

❹ 頭頂加上兩根馬尾。

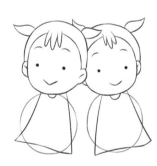

❺ 往下畫脖子和梯形的裙子。

❻ 加上手腳、塗上顏色。

十二星座繪製　　巨蟹座

❶ 畫一個長方形。

❷ 把四個角修成圓角。

❸ 畫出兩根天線眼睛
和彎彎嘴巴。

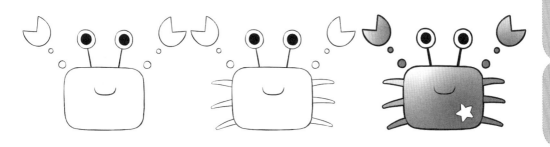

❹ 手部先畫一個半圓，
再畫一個∨字的開口。

❺ 左右兩邊各畫三隻腳。

❻ 加上星星標誌，
塗上顏色。

15

十二星座繪製　　獅子座

❶ 畫一個長方形和橢圓形。

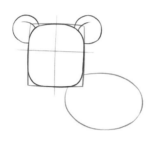

❷ 在長方形內畫獅子頭。

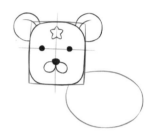

❸ 鼻子的下方畫二個橢圓,接著畫眼睛和星星標記。

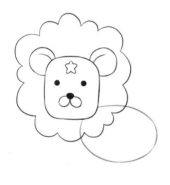

❹ 臉的外圍畫上捲捲的鬃毛。

❺ 畫上身體和四肢。

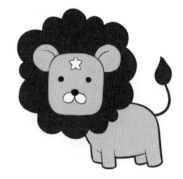

❻ 加上尾巴,上色!

Introduction

Chapter 1

Chapter 2

Chapter 3

Chapter 4

Chapter 5

Chapter 6

Chapter 7

Chapter 8

Chapter 9

十二星座繪製　　處女座

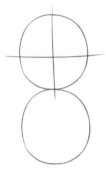

❶ 先畫一個 8。

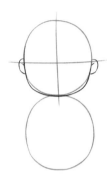

❷ 加上耳朵。

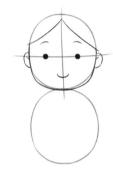

❸ 從頭中間畫一個八字瀏海，再畫五官。

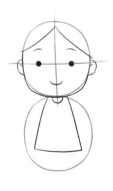

❹ 下方的圓內畫梯形衣服，脖子畫一個小 U。

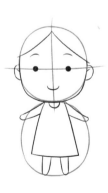

❺ 畫出手腳。

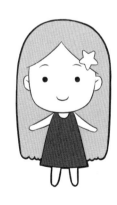

❻ 最後補上頭髮和星星髮夾。

十二星座繪製　　天秤座

❶ 畫一個十字。

❷ 左右兩邊畫兩個
　圓形。

❸ 上方畫星星，下方
　畫三角形。

❹ 左邊畫三角形。

❺ 右邊畫三角形。

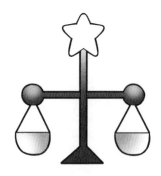

❻ 往下畫半圓形。

十二星座繪製　天蠍座

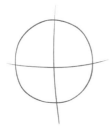

① 畫一個圓形。

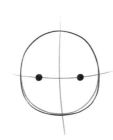

② 點上眼睛。

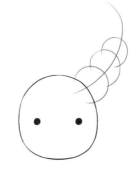

③ 臉部右上方畫一條弧線，沿著弧線畫三個小圓。

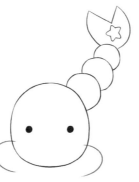

④ 加上尾巴，再畫上星星標記。

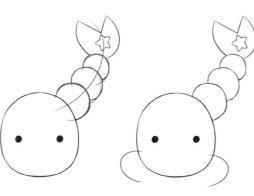

⑤ 頭部兩側畫出雙手。

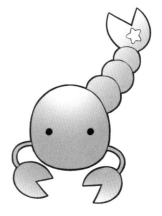

⑥ 加上鉗足並塗上色。

Introduction
Chapter 1
Chapter 2
Chapter 3
Chapter 4
Chapter 5
Chapter 6
Chapter 7
Chapter 8
Chapter 9

十二星座繪製　　射手座

❶ 畫一個斜斜的十字。

❷ 上面畫一個倒 U。

❸ 再畫一個倒 U，增加弓的厚度。

❹ 將斜線拉長。

❺ 下方畫上星星。

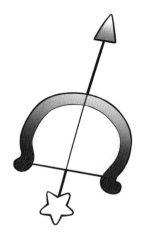

❻ 上方加上箭頭並塗上色。

十二星座繪製　摩羯座

Introduction
Chapter 1
Chapter 2
Chapter 3
Chapter 4
Chapter 5
Chapter 6
Chapter 7
Chapter 8
Chapter 9

① 畫一個直的橢圓和橫的橢圓。

② 頭部加上耳朵。

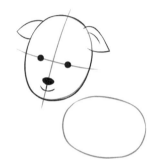

③ 點上眼睛，加上其他五官。

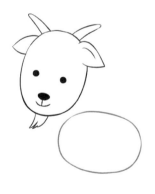

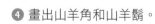

④ 畫出山羊角和山羊鬍。

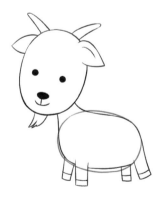

⑤ 畫出連接頭和身體的脖子，再加上四肢。

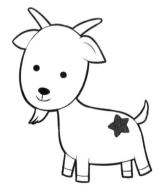

⑥ 補上尾巴和星星標記。

21

十二星座繪製　水瓶座

❶ 畫一大一小的橢圓。

❷ 小圓畫瓶口,大圓畫瓶身。

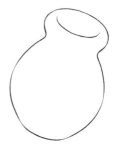

❸ 擦掉瓶內線條。

❹ 兩邊加上把手。

❺ 畫三條水流。

❻ 加上星星圖案。

十二星座繪製　　雙魚座

❶ 畫一正一反的水滴
　形狀。

❷ 頂點畫上三角形。

❸ 加上魚鰭和魚尾。

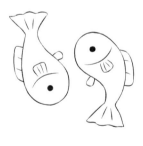

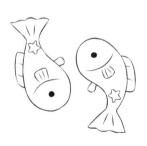

❹ 點上眼睛，畫弧線
　區隔頭和身體。

❺ 身體加上星星圖案。

❻ 塗色並加上泡泡吧！

貓咪的十二星座　白羊座

貓咪也有星座嗎？當可愛的貓咪遇上十二星座會擦出什麼樣的火花？
快來畫畫看吧！

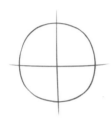

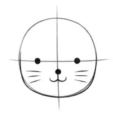

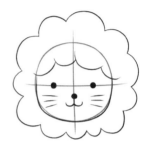

❶ 畫一個圓形。

❷ 點上眼睛、鼻子、
　倒 3 的嘴巴，再加
　上鬍鬚。

❸ 畫出軟綿綿的羊毛。

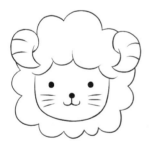

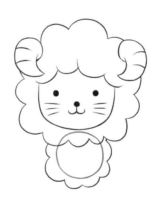

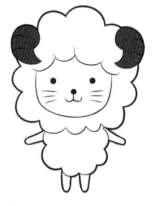

❹ 加上羊角。

❺ 往下畫一個圓形參考線，
　沿著圓畫出羊毛。

❻ 擦掉參考線，畫上
　四肢。

貓咪的十二星座　金牛座

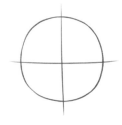

❶ 先畫圓形。

❷ 圓外畫圓角的方形，
　 圓內畫五官和鬍鬚。

❸ 上方畫出牛的鼻子和
　 鼻環。

❹ 加上牛角與耳朵。

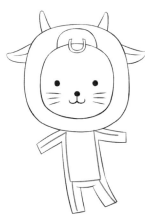

❺ 往下畫身體與四肢。

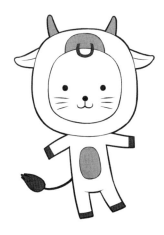

❻ 補上尾巴，塗上顏色。

貓咪的十二星座　雙子座

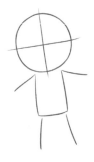

❶ 先畫出頭和身體
　的輪廓。

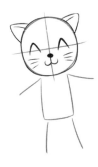

❷ 加上貓咪的五官與
　耳朵。

❸ 頭頂加上蝴蝶結。

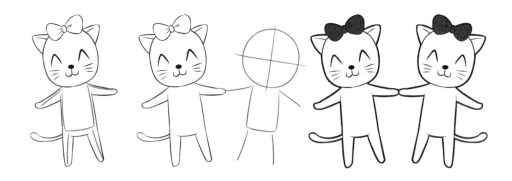

❹ 加上尾巴，身體
　輪廓加粗。

❺ 右邊畫一樣的貓咪。

❻ 塗上色，雙子貓咪
　完成。

貓咪的十二星座　巨蟹座

❶ 畫一個圓形。

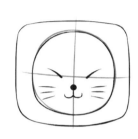

❷ 圓外畫一個圓角的方形，
加上瞇瞇眼和鬍鬚。

❸ 頭頂畫出兩根天線
眼睛。

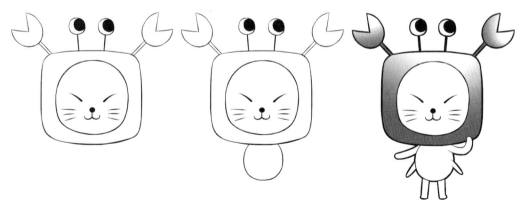

❹ 頭頂加上螃蟹手。　　❺ 往下畫身體。　　❻ 加上手腳和螃蟹刺。

貓咪的十二星座　獅子座

❶ 畫一個圓形。

❷ 畫好臉之後，在臉的外圍畫一個圓形參考線。

❸ 沿著圓形畫上鬃毛和耳朵。

❹ 畫出身體姿勢。

❺ 描繪腳的細節。

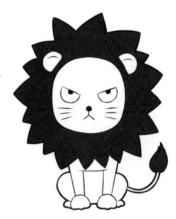

❻ 補上尾巴。

貓咪的十二星座　　處女座

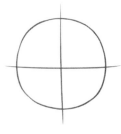

❶ 畫一個圓。

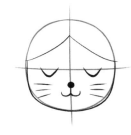

❷ 畫上臉部和中分的
瀏海。

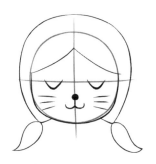

❸ 頭外畫一個倒U和
兩隻辮子。

❹ 加上貓耳朵。

❺ 畫出身體的骨架。

❻ 畫上衣服和手。

貓咪的十二星座 　天秤座

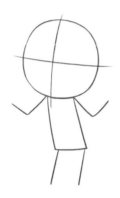

❶ 畫出身體骨架。

❷ 加上五官與貓耳朵。

❸ 照著骨架把身體
描繪出來。

❹ 在肩膀兩邊加上
一條直線。

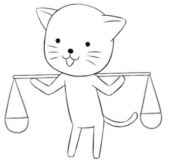

❺ 畫好棍子後在兩端
畫上秤子。

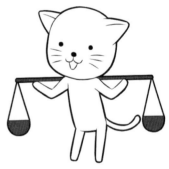

❻ 完成囉！

貓咪的十二星座　天蠍座

① 畫一個圓形。

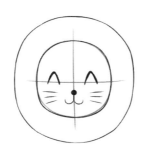

② 描繪好臉之後，在頭的外圍畫一個大圓。

③ 從脖子往下畫一條弧線。

④ 沿著弧線畫三個圓和尾巴。

⑤ 在第一個圓的兩邊畫兩個 V。

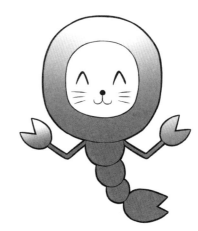

⑥ 畫上剪刀手。

貓咪的十二星座　射手座

① 先畫好上半身的
骨架。

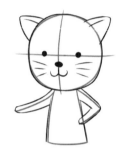

② 加上五官、鬍鬚
和貓耳朵。

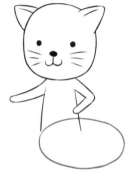

③ 在下半身畫一個
橢圓形。

④ 往下畫出馬腳和
尾巴。

⑤ 在手上畫一個半圓
和直線。

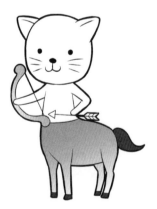

⑥ 照著參考線畫出
弓箭。

貓咪的十二星座　　摩羯座

Introduction
Chapter 1
Chapter 2
Chapter 3
Chapter 4
Chapter 5
Chapter 6
Chapter 7
Chapter 8
Chapter 9

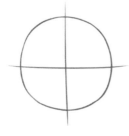

❶ 畫一個圓。

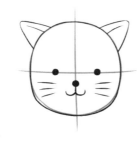

❷ 點上眼睛，再加上
　其他五官。

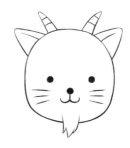

❸ 畫出山羊角和
　山羊鬍。

❹ 畫出身體架構。

❺ 描繪身體的細節。

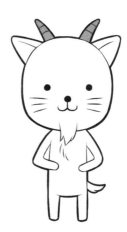

❻ 加上尾巴。

貓咪的十二星座　　水瓶座

❶ 先把水瓶的輪廓
畫好。

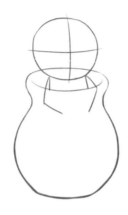

❷ 瓶口畫貓咪上半身
的骨架。

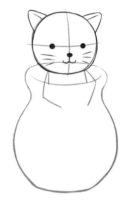

❸ 加上五官和貓耳朵。

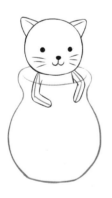

❹ 兩手伸出瓶外。

❺ 畫出瓶子的反光。

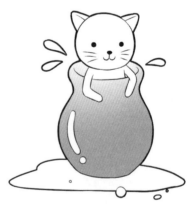

❻ 加上水灘和水滴。

貓咪的十二星座　雙魚座

❶ 先畫上半身的骨架。

❷ 把貓咪上半身描繪清楚。

❸ 在下半身畫一個水滴參考線。

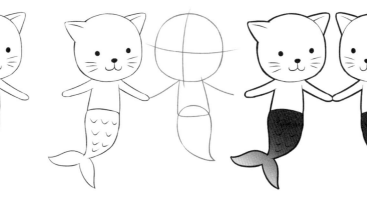

❹ 沿著水滴畫出魚尾巴。

❺ 再畫一隻一樣的。

❻ 塗上色，完成囉！

十二星座變裝PARTY　白羊座

如果派對的主題是十二星座，你會怎麼幫人物打扮呢？ 不論是繪畫
或是參加變裝派對都可以參考喔！

❶ 先畫出人物的骨架。

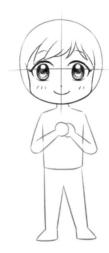

❷ 加上五官與瀏海。

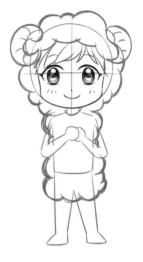

❸ 身體周圍畫出蓬鬆
　的羊毛和羊角。

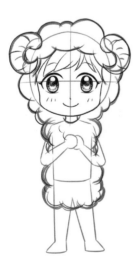

❹ 仔細描繪細節。

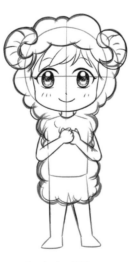

❺ 畫出手腳。

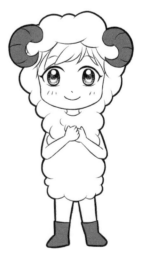

❻ 畫上鞋子並上色。

十二星座變裝PARTY　金牛座

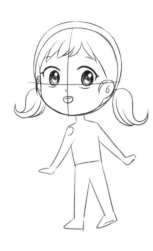

❶ 畫出回頭的動作，
　再畫上臉部細節。

❷ 加上牛角髮箍。

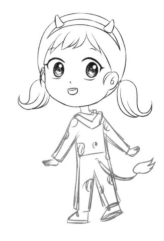

❸ 畫上乳牛裝。

❹ 臀部畫上尾巴。

❺ 加上鞋子。

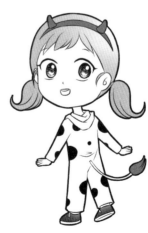

❻ 將斑點塗上顏色吧！

十二星座變裝PARTY　雙子座

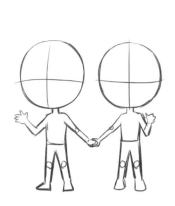

❶ 畫兩個人體骨架。

❷ 加上表情、髮型。

❸ 畫出服裝輪廓。

❹ 仔細畫上裙襬皺褶。

❺ 把手指描繪清楚。

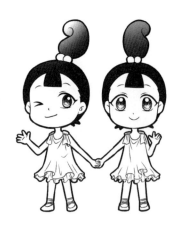

❻ 加上鞋子並塗上色。

十二星座變裝PARTY 巨蟹座

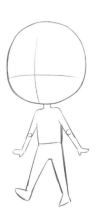

① 先畫人物動作。

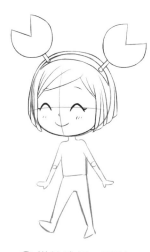

② 描繪臉部、髮型，
加上螃蟹髮箍。

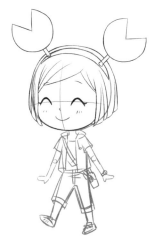

③ 畫出服裝與包包
輪廓。

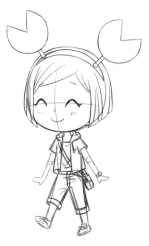

④ 仔細畫外套與褲子
的細節。

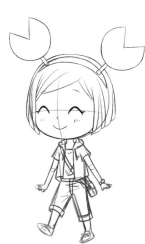

⑤ 加粗手腳線條。

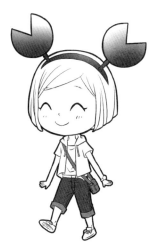

⑥ 塗色，完成囉！

Introduction
Chapter 1
Chapter 2
Chapter 3
Chapter 4
Chapter 5
Chapter 6
Chapter 7
Chapter 8
Chapter 9

十二星座變裝PARTY　獅子座

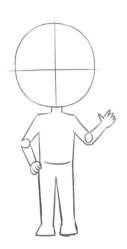

❶ 畫出人物骨架。

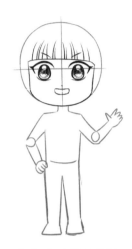

❷ 加上表情和瀏海。

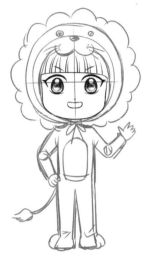

❸ 畫出獅子布偶裝。

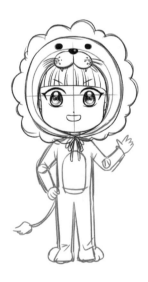

❹ 獅鼻下方畫兩個橢圓，
　加上點點與鬍鬚。

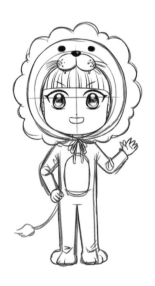

❺ 畫出布偶裝的細節。

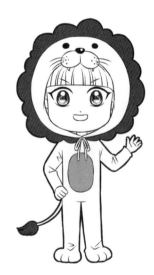

❻ 獅子的鬃毛和尾巴
　塗上顏色吧！

十二星座變裝PARTY　處女座

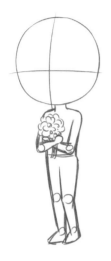

① 畫出捧花的動作。

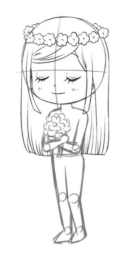

② 畫好臉和髮型。

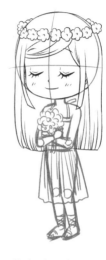

③ 加上長裙。

④ 描出手中的花瓣與頭上的花圈。

⑤ 加強裙子皺褶線條。

⑥ 畫上鞋子塗上色。

十二星座變裝PARTY　天秤座

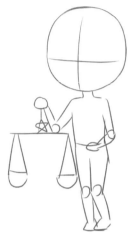

❶ 畫出手拿天秤的
動作。

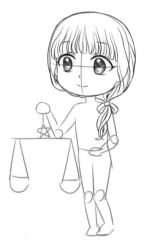

❷ 畫好臉和頭髮。

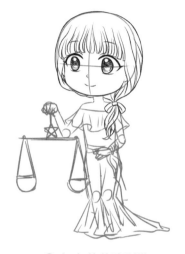

❸ 加上荷葉邊洋裝。

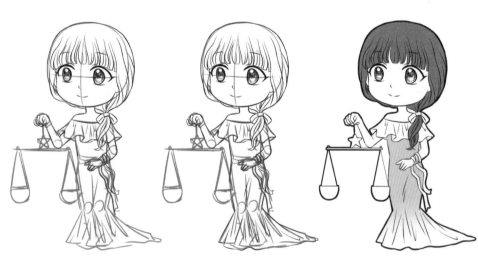

❹ 仔細描繪細節。

❺ 畫出手指線條。

❻ 描繪天秤，塗上
顏色。

十二星座變裝PARTY　天蠍座

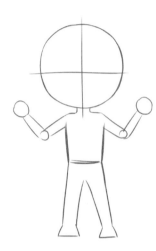

① 畫一個手打開的
動作。

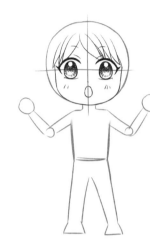

② 加上表情和瀏海。

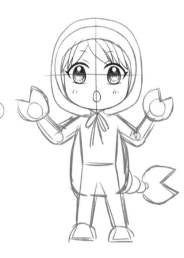

③ 畫上天蠍的布偶裝。

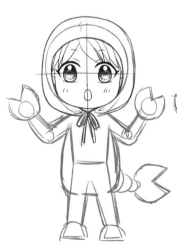

④ 脖子加上蝴蝶結。

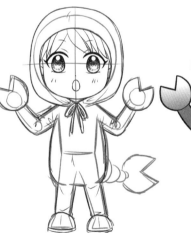

⑤ 畫出圓滾滾的身體和
鞋子。

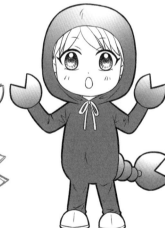

⑥ 塗上色，完成羅！

十二星座變裝PARTY　射手座

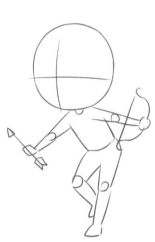

❶ 畫出一手拿弓一手
　拿箭的動作。

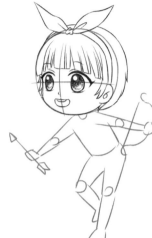

❷ 畫好臉部表情，再
　加上頭髮與髮箍。

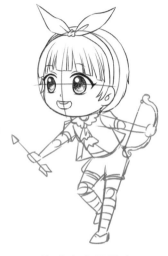

❸ 畫上衣服輪廓。

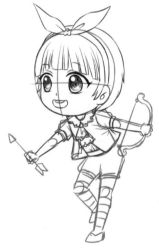

❹ 仔細畫出領子和胸前
　的荷葉邊。

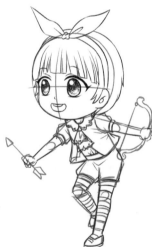

❺ 加上活潑的條紋襪子。

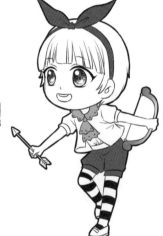

❻ 塗色，完成！

十二星座變裝PARTY 摩羯座

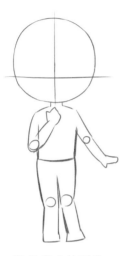

① 先畫人物動作。

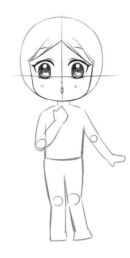

② 標示五官，頭頂中間畫八字瀏海。

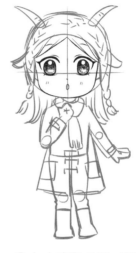

③ 加上魔羯毛帽、頭髮和大衣。

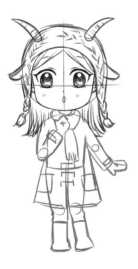

④ 加上圍巾。

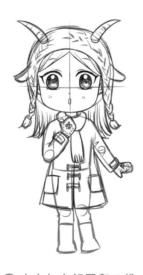

⑤ 大衣加上釦子和口袋。

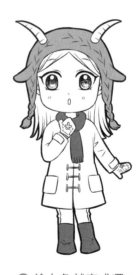

⑥ 塗上色就完成囉！

十二星座變裝PARTY　水瓶座

❶ 畫出人物抱著水瓶的動作。

❷ 加上髮型與五官。

❸ 畫出長裙及流水的線條。

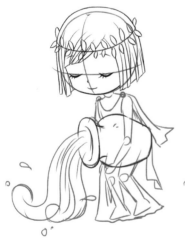

❹ 加上小水滴。

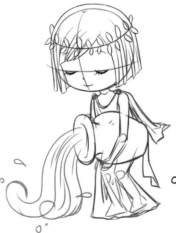

❺ 加粗裙子的線條。

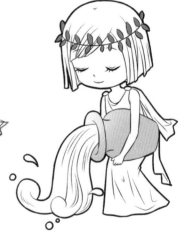

❻ 塗上顏色吧！

十二星座變裝PARTY　雙魚座

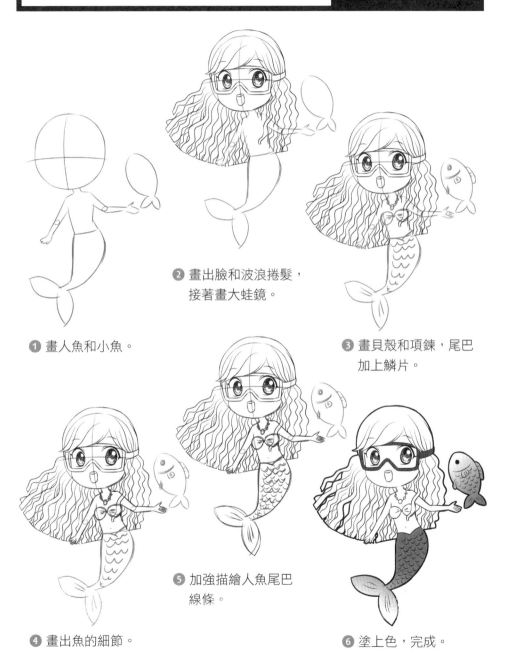

❷ 畫出臉和波浪捲髮，
　接著畫大蛙鏡。

❶ 畫人魚和小魚。

❸ 畫貝殼和項鍊，尾巴
　加上鱗片。

❺ 加強描繪人魚尾巴
　線條。

❹ 畫出魚的細節。

❻ 塗上色，完成。

47

LEVEL UP　表情和情緒

喜

怒

哀

樂

傻眼

驚訝

慌亂

無言

害羞

LEVEL UP 表情和情緒

加油

好棒

疲累

無奈

擔心

懷疑

不悅

放心

抱歉

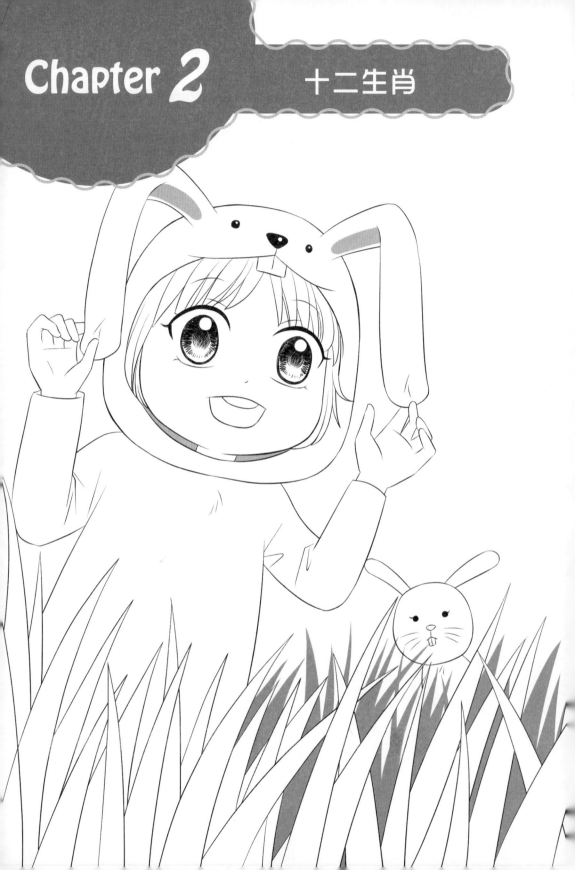

Chapter 2

十二生肖

十二生肖繪製　　鼠

在華人社會裡，常常會聽到「你是屬什麼的？」十二生肖是中國傳統文化的重要部分。這一章節要教大家畫出Q版的十二生肖，找出你的生肖試著畫畫看吧！

❶ 畫二個橢圓。

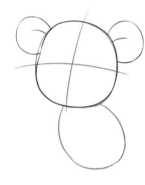

❷ 頭部加上耳朵。

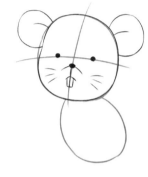

❸ 點上眼睛、鼻子，畫出鬍鬚和暴牙。

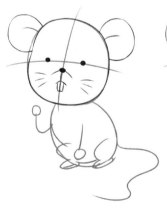

❹ 沿著下方的橢圓畫出四肢和尾巴。

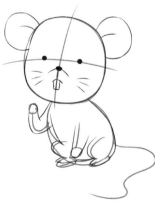

❺ 加粗手部。

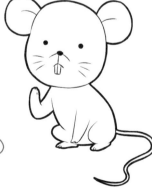

❻ 擦掉多餘的線。

十二生肖繪製　　　牛

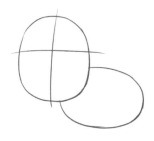

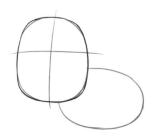

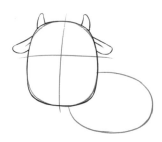

❶ 先畫直的橢圓再畫橫的橢圓。

❷ 將直橢圓描成圓角的方形。

❸ 加上牛角和耳朵。

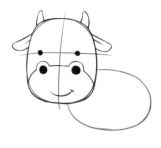

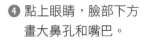

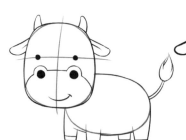

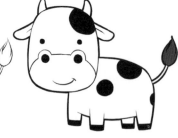

❹ 點上眼睛，臉部下方畫大鼻孔和嘴巴。

❺ 沿著橫橢圓畫身體、四肢和尾巴。

❻ 畫上乳牛斑點。

十二生肖繪製　　虎

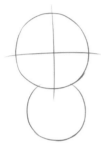

❶ 畫一個 8。

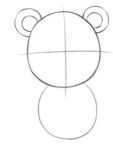

❷ 頭部加上雙圓耳朵

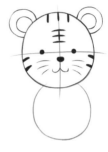

❸ 畫出老虎臉部的
　 特徵，頭頂寫一
　 個王字。

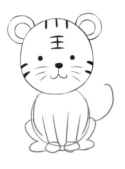

❹ 身體下方加上四肢，
　 畫出蹲坐的模樣。

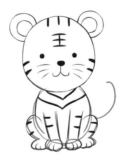

❺ 加上花紋。

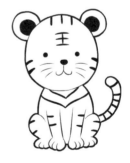

❻ 尾巴加粗，補上
　 條紋。

十二生肖繪製　　兔

① 畫兩個重疊的橢圓。

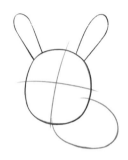

② 加上長長的兔耳朵。

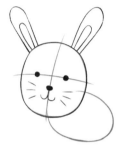

③ 加上五官，耳朵裡面再畫一個小耳朵。

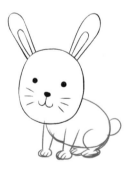

④ 身體往下畫四肢，注意兔子的後腳要畫成短短彎彎的。

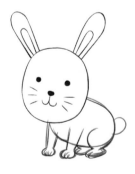

⑤ 仔細畫出腳掌細節。

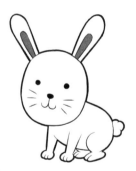

⑥ 尾巴繪成雲朵狀。

十二生肖繪製　　龍

Introduction
Chapter 1
Chapter 2
Chapter 3
Chapter 4
Chapter 5
Chapter 6
Chapter 7
Chapter 8
Chapter 9

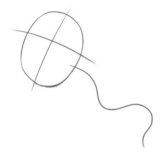

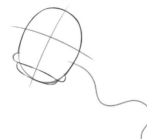

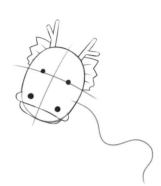

❶ 先畫一個橢圓，再畫一條參考線。

❷ 描繪臉部線條，畫上嘴巴。

❸ 加上五官、龍角和頭部特徵。

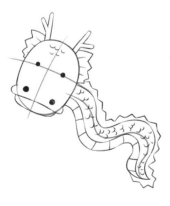

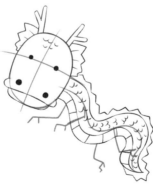

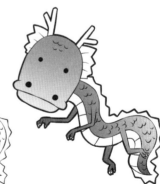

❹ 沿著參考線畫身體，再加上鱗片。

❺ 加上四肢線條。

❻ 畫出爪子並塗上色。

十二生肖繪製　　　　蛇

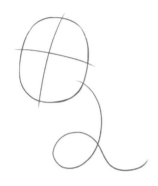

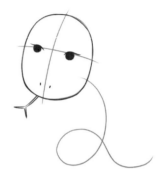

① 先畫一個橢圓，再畫 L
　型的參考線。

② 描繪好臉部。

③ 點上眼睛、鼻孔，
　加上舌頭。

④ 沿著參考線畫身體。

⑤ 身體的內側畫上條紋。

⑥ 身體外側加上斑點。

十二生肖繪製　　　馬

① 先畫直的橢圓再畫
　橫的橢圓。

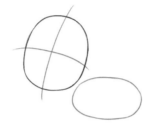

② 直橢圓描成圓角
　的方形。

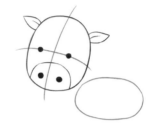

③ 加上五官。

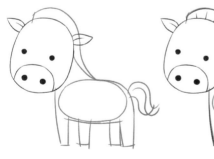

④ 從頭往下畫脖子、
　身體、四肢。

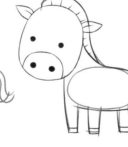

⑤ 畫出鬃毛與尾巴。

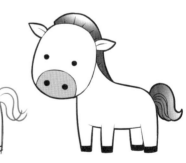

⑥ 擦掉雜線並塗
　上色。

十二生肖繪製　　羊

① 先畫直的橢圓再畫
　橫的橢圓。

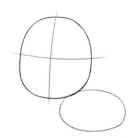

② 直橢圓描成圓角
　的方形。

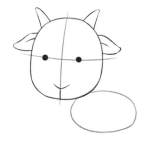

③ 加上五官、羊角
　和耳朵。

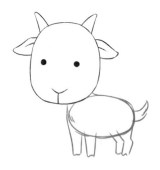

④ 畫出脖子、身體、
　四肢和尾巴。

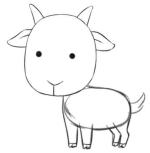

⑤ 畫出羊蹄。

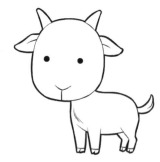

⑥ 擦去雜線。

十二生肖繪製　　猴

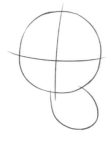
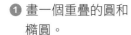

❶ 畫一個重疊的圓和橢圓。

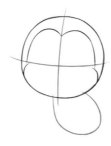

❷ 頭部內側畫一個 M。

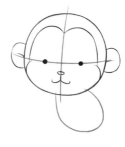

❸ 沿著十字線畫五官。

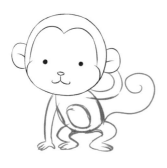

❹ 橢圓內畫一個小圓，接著畫四肢和尾巴。

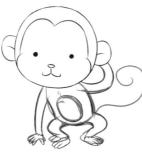

❺ 仔細畫出手腳線條。

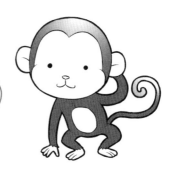

❻ 加粗尾巴並上色。

十二生肖繪製　　　雞

❶ 畫兩個圓，下方的
　 圓畫小一點。

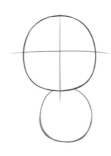

❷ 描出頭部線條。

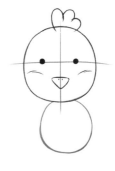

❸ 頭頂畫雞冠，臉部
　 畫出五官和三角形
　 雞嘴。

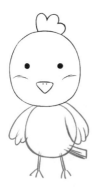

❹ 加上翅膀，雞爪
　 和尾巴。

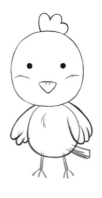

❺ 胸口畫毛。

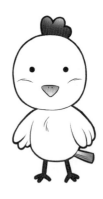

❻ 塗上顏色。

十二生肖繪製　　狗

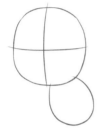

① 畫一個重疊的圓和橢圓。

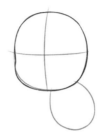

② 頭部左側微微往內縮。

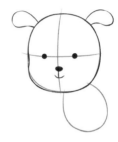

③ 加上五官和彎彎的耳朵。

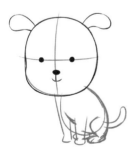

④ 沿著橢圓畫四肢，畫出後腳彎曲的蹲坐樣。

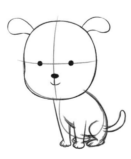

⑤ 加粗身體線條。

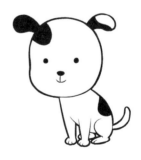

⑥ 耳朵、臉、背部加上斑點。

十二生肖繪製　　豬

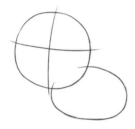

❶ 畫一個重疊的圓和橢圓。

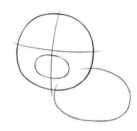

❷ 臉部加上小橢圓。

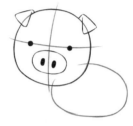

❸ 點出眼睛和鼻孔，耳朵畫三角形。

❹ 橢圓往下畫出四肢、末端加上尾巴。

❺ 腳部畫橫線，形成豬蹄。

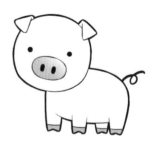

❻ 擦去雜線，描粗輪廓。

十二生肖擬人化　鼠

有一天十二生肖的動物們開始穿起人類的衣服、用雙腳站立……
動物擬人化了，試著將上一章節畫的動物頭部，配上人類的衣服和
動作吧！

❶ 畫出手放兩旁的
站立動作。

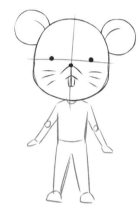

❷ 將頭部描繪出老鼠的
形狀，加上五官。

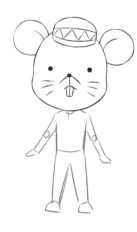

❸ 加上菱形格狀的
帽子。

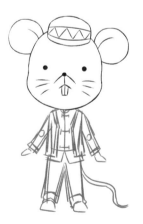

❹ 畫出上衣和褲子
的輪廓。

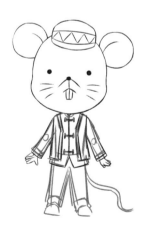

❺ 仔細畫上扣子和
背心。

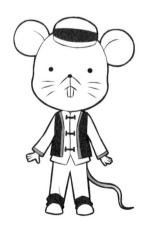

❻ 塗上顏色吧！

十二生肖擬人化　　牛

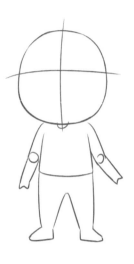

❶ 畫一個圓潤的體型。

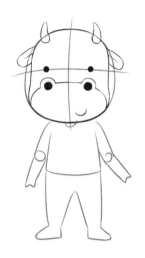

❷ 把牛的頭部畫出來。

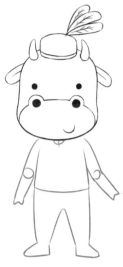

❸ 牛角之間加上帽子，帽子上畫三根羽毛。

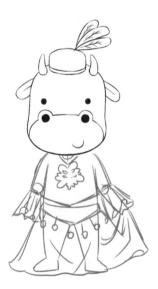

❹ 畫上衣服和裙子。

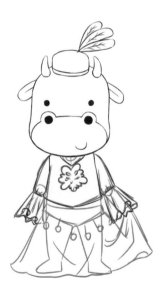

❺ 畫出胸口的雲朵裝飾和蓋過手的蓬蓬袖。

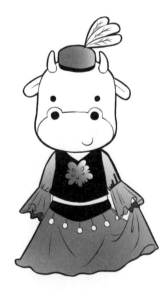

❻ 幫可愛的小牛姑娘塗上顏色。

十二生肖擬人化　　虎

❶ 畫插腰的姿勢。

❷ 畫出老虎頭。

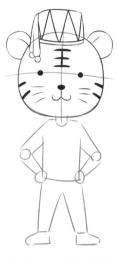

❸ 加上圓帽，帽子旁畫兩條流蘇。

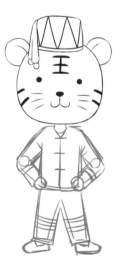

❹ 畫出衣服、褲子。

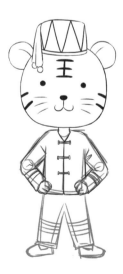

❺ 衣服中間加上扣子，褲子下擺加上條紋。

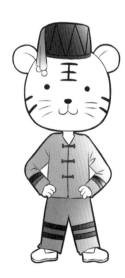

❻ 畫上鞋子，塗上顏色。

65

十二生肖擬人化　　兔

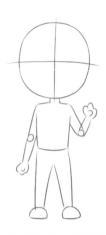

❶ 畫舉起一隻手的
動作。

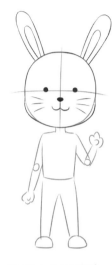

❷ 畫上兔子的臉。

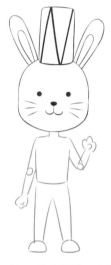

❸ 耳朵中間畫一頂
高帽。

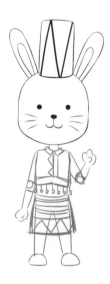

❹ 加上幾何圖案的
服裝。

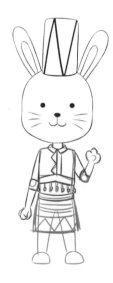

❺ 肚子加上流蘇。

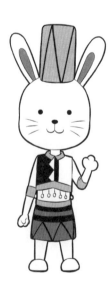

❻ 分區塊塗上顏色。

十二生肖擬人化 龍

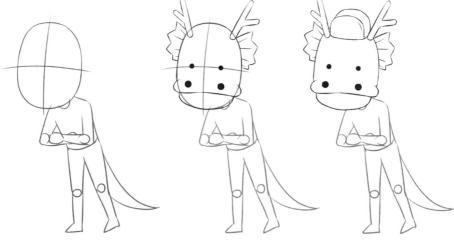

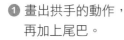① 畫出拱手的動作，
再加上尾巴。

② 畫出龍的臉。

③ 加上官帽。

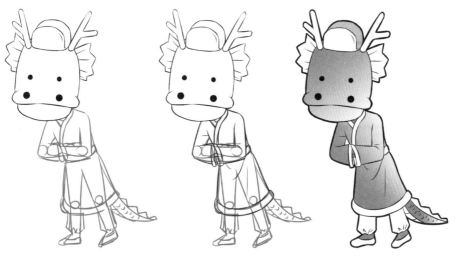

④ 畫上中國服。

⑤ 加粗衣服的線條。

⑥ 擦掉雜線並塗色。

十二生肖擬人化　　蛇

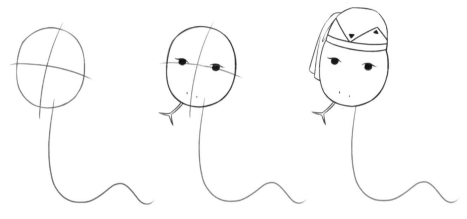

① 先畫一個橢圓，再
　畫 L 型的參考線。

② 點上眼睛、鼻孔，
　加上舌頭。

③ 畫帽子。

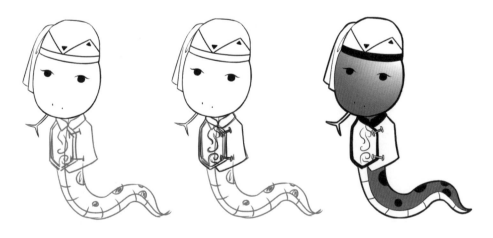

④ 沿著參考線，先後
　畫上衣服和身體。

⑤ 畫上衣服的花紋。

⑥ 塗上色就完成囉！

十二生肖擬人化　馬

❶ 畫出馬兒手長腳長的身體。

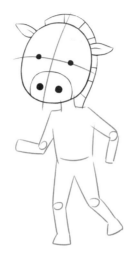

❷ 畫好馬臉和鬃毛。

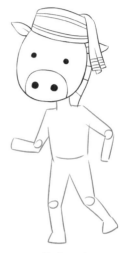

❸ 加頂帽子。

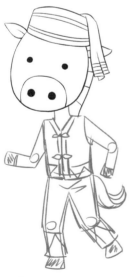

❹ 畫上服裝，馬蹄畫梯形塗黑。

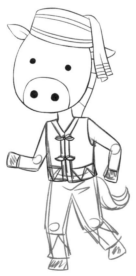

❺ 仔細描繪衣服細節。

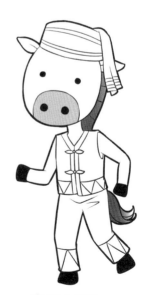

❻ 塗上顏色。

十二生肖擬人化　羊

❶ 手放胸前，腳
　內八的姿勢。

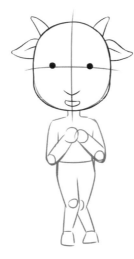

❷ 畫出羊的臉。

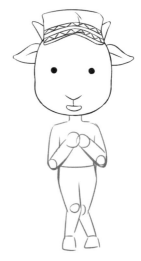

❸ 畫上帽子。

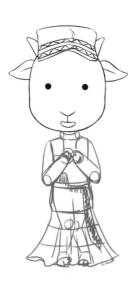

❹ 加上蛋糕裙。

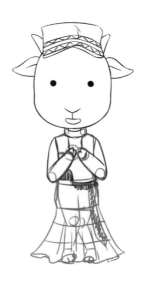

❺ 套上圍巾。

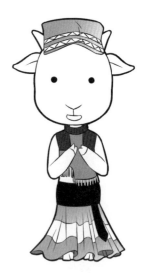

❻ 擦掉雜線並塗
　上色。

十二生肖擬人化　　猴

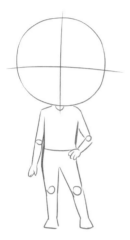

❶ 一手插腰的動作。

❷ 繪出猴子的臉。

❸ 畫帽子，邊邊
加上排扣。

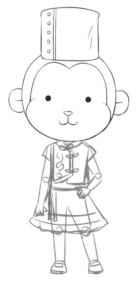

❹ 套上衣服、短裙
和娃娃鞋。

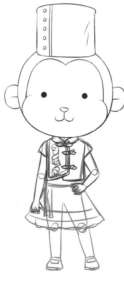

❺ 畫出衣服細節。

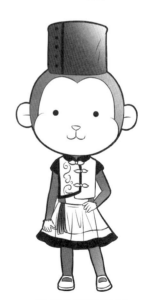

❻ 繪出裙子皺褶
並塗上色。

十二生肖擬人化　　　雞

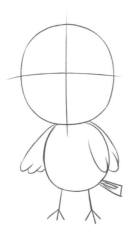

① 畫小雞的身體。

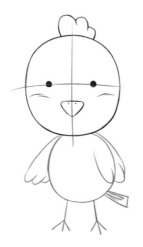

② 加上五官和雞冠。

③ 頭與雞冠之間
加上帽子。

④ 套上衣服，露出手
和肚子。

⑤ 仔細畫出衣服的花樣。

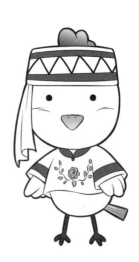

⑥ 塗上顏色。

十二生肖擬人化　　狗

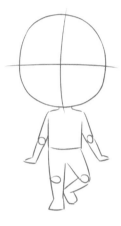

❶ 畫出一腳彎曲
的動作。

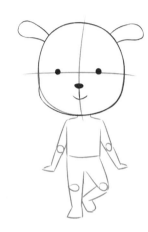

❷ 將狗的臉部畫
出來。

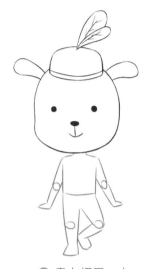

❸ 畫上帽子，上
面加上羽毛。

❹ 沿著身體畫上
衣服褲子。

❺ 加粗服裝線條。

❻ 將斑點、服裝
塗上顏色。

73

十二生肖擬人化　　豬

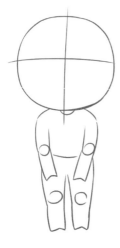

① 畫一個圓潤的
身體。

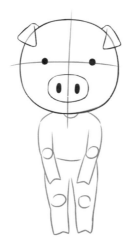

② 畫出豬的頭部。

③ 加上一頂小
帽子。

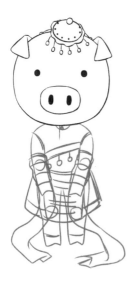

④ 畫出服裝和垂地
的水袖。

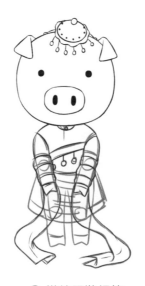

⑤ 描繪服裝細節。

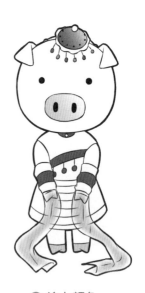

⑥ 塗上顏色。

十二生肖變裝PARTY　　鼠

派對動物出沒！想要變裝成十二生肖的動物，但又不想失去時尚魅力嗎？快來看看女孩的時尚生肖造型吧！

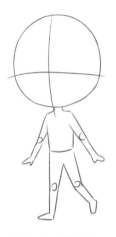

❶ 畫出人物骨架。

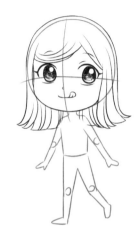

❷ 畫吐舌頭的表情和頭髮。

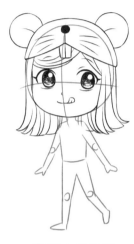

❸ 戴上老鼠帽。

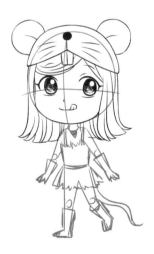

❹ 穿上細肩洋裝和靴子。

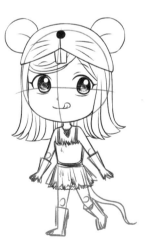

❺ 別忘了老鼠尾巴。

❻ 塗上顏色。

十二生肖變裝PARTY　　牛

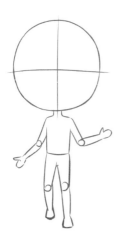

① 畫出腳一前一
　後的動作。

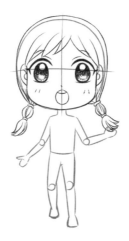

② 加上五官和辮子。

③ 牛造型的帽子。

④ 穿上平口洋裝。

⑤ 點上乳牛斑點。

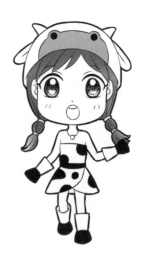

⑥ 塗上色。

十二生肖變裝PARTY 虎

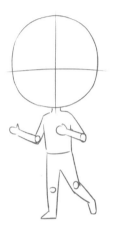

① 畫頭和身體。

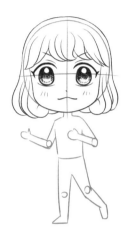

② 畫出表情和短髮。

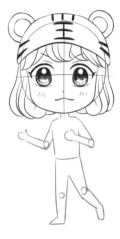

③ 套上老虎帽子。

④ 加上花紋洋裝。

⑤ 穿上老虎手套和鞋子。

⑥ 塗上色。

Introduction
Chapter 1
Chapter 2
Chapter 3
Chapter 4
Chapter 5
Chapter 6
Chapter 7
Chapter 8
Chapter 9

十二生肖變裝PARTY　兔

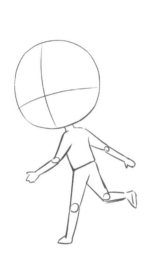

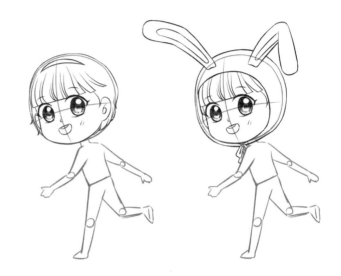

① 畫跑步的動作。

② 加上表情和頭髮。

③ 戴上兔子頭套。

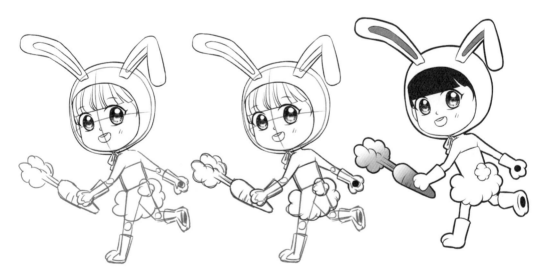

④ 畫上平口洋裝、手套，手拿蘿蔔。

⑤ 裙襬畫成雲朵狀，再加上尾巴。

⑥ 擦掉雜線並塗上色。

十二生肖變裝PARTY 龍

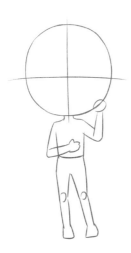

❶ 畫人物動作。

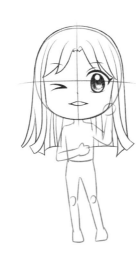

❷ 加上眨眼的表情 和中分長髮。

❸ 戴上龍的髮箍。

❹ 畫出連身長裙。

❺ 將裙子加上龍的 元素。

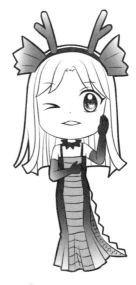

❻ 將裙子、手套和 項鍊塗上顏色。

十二生肖變裝PARTY　蛇

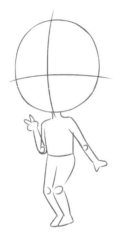

❶ 畫出比 YA 的
動作。

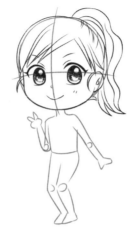

❷ 畫臉部和髮型。

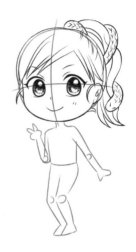

❸ 馬尾畫一條蜿蜒
的蛇。

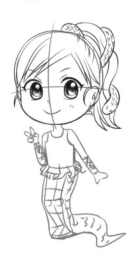

❹ 畫上服裝，蛇尾巴
蓋住腿部。

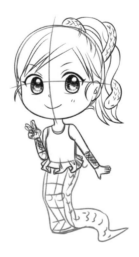

❺ 手臂加上裝飾。

❻ 塗上色。

十二生肖變裝PARTY　馬

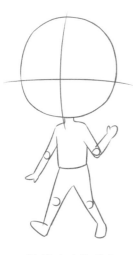

① 畫出人物動作。

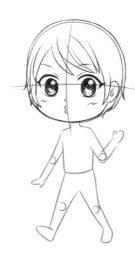

② 把臉部畫好。

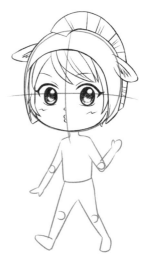

③ 戴上頭盔,加上馬的耳朵。

④ 穿上盔甲。

⑤ 畫出尾巴。

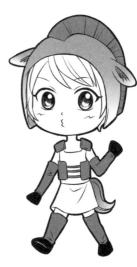

⑥ 加上馬蹄造型的手套和鞋子。

十二生肖變裝PARTY　　羊

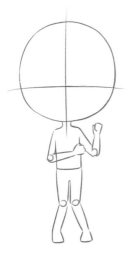

① 畫出人物骨架。

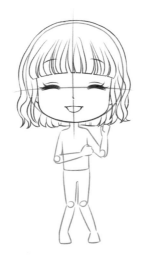

② 畫臉和頭髮。

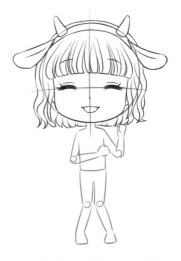

③ 戴上髮箍，加上羊角和下垂的耳朵。

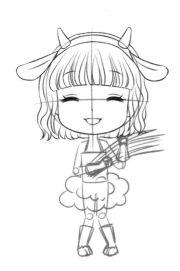

④ 畫上衣服和羊毛造型的裙子。

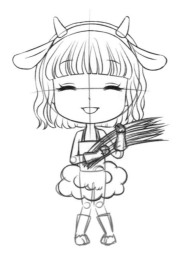

⑤ 手裡握著牧草。

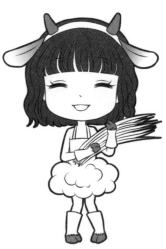

⑥ 塗上色。

十二生肖變裝PARTY　猴

❶ 畫雙手放胸前的
　動作。

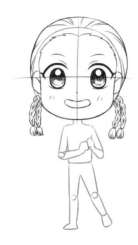

❷ 加上五官和四根
　辮子。

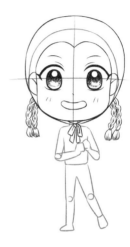

❸ 戴上頭套。

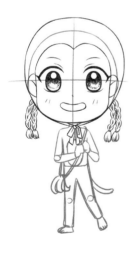

❹ 畫上猴子布偶裝和
　香蕉側背包。

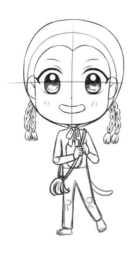

❺ 仔細畫出細節。

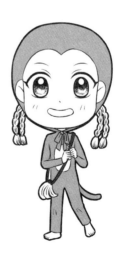

❻ 塗上顏色。

十二生肖變裝PARTY　　雞

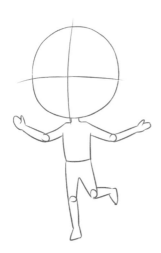

❶ 雙手打開、一腳
　往後踢的動作。

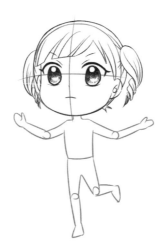

❷ 加上表情和雙
　馬尾。

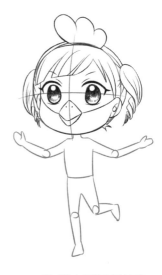

❸ 戴上雞冠髮箍和
　雞嘴道具。

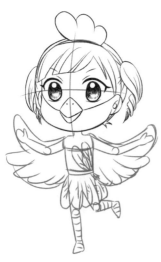

❹ 穿上服裝，沿著手
　往下畫出翅膀。

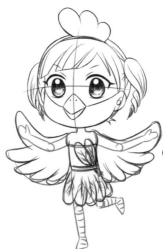

❺ 腰帶繫上兩根雞
　羽毛。

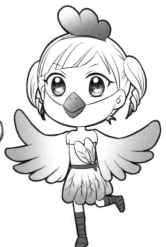

❻ 穿上靴子，塗
　上顏色。

十二生肖變裝PARTY　狗

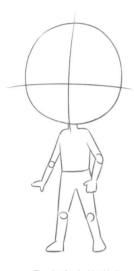

❶ 畫出人物動作。

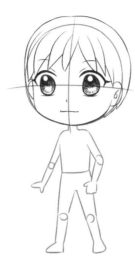

❷ 把臉部畫出來。

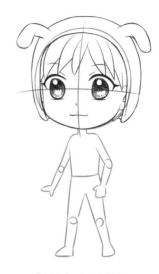

❸ 加上小狗頭套。

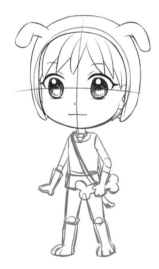

❹ 畫上服裝和骨頭側背包。

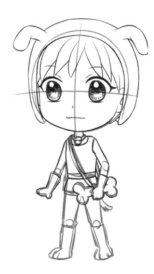

❺ 加粗衣服線條。

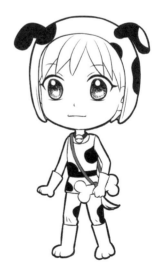

❻ 加上斑點。

十二生肖變裝PARTY　豬

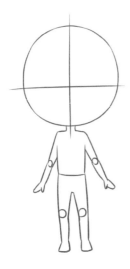

❶ 畫頭和身體。

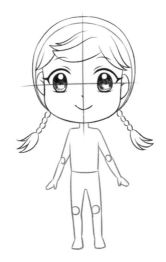

❷ 把臉部、髮型畫出來。

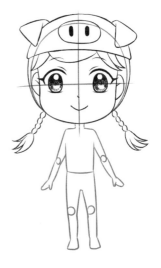

❸ 戴上小豬帽子。

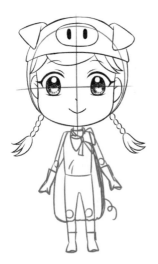

❹ 穿上寬鬆的洋裝，脖子繫上蝴蝶結。

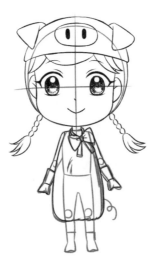

❺ 側邊加上豬尾巴。

❻ 加上豬造型的手套和鞋子。

LEVEL UP 　頭髮怎麼畫?

長髮示範

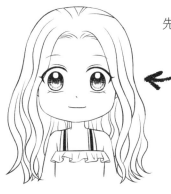

先觀察髮流的方向。

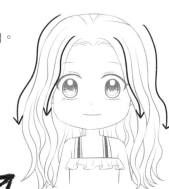

畫瀏海從中間分
左右兩邊,順著
臉頰捲下來。

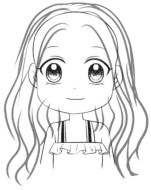

畫出頭型,順著
頭型先畫出大概
的髮流。

照著髮流畫出清楚
的兩邊瀏海。

畫出外輪廓的頭髮。
可以把頭頂的頭髮修
圓一點。

畫出脖子後的頭髮
就完成囉!

87

LEVEL UP　頭髮怎麼畫?

長髮示範

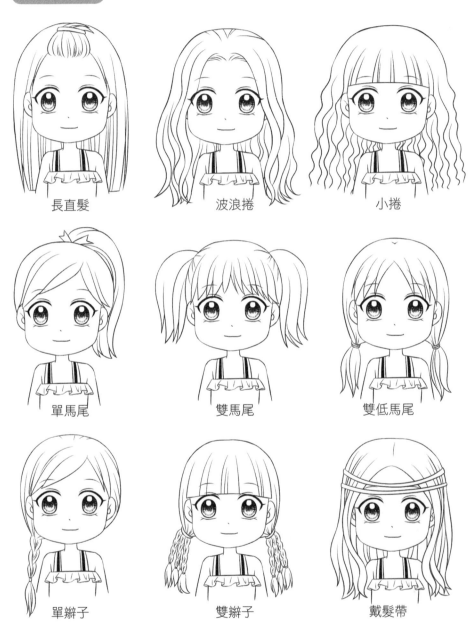

長直髮　　　　　　波浪捲　　　　　　小捲

單馬尾　　　　　　雙馬尾　　　　　　雙低馬尾

單辮子　　　　　　雙辮子　　　　　　戴髮帶

LEVEL UP 頭髮怎麼畫?

短髮篇

短直髮

戴髮帶

捲髮

兩隻辮子

綁髮

公主頭

戴髮箍

鮑伯頭

編髮

Introduction

Chapter 1

Chapter 2

Chapter 3

Chapter 4

Chapter 5

Chapter 6

Chapter 7

Chapter 8

Chapter 9

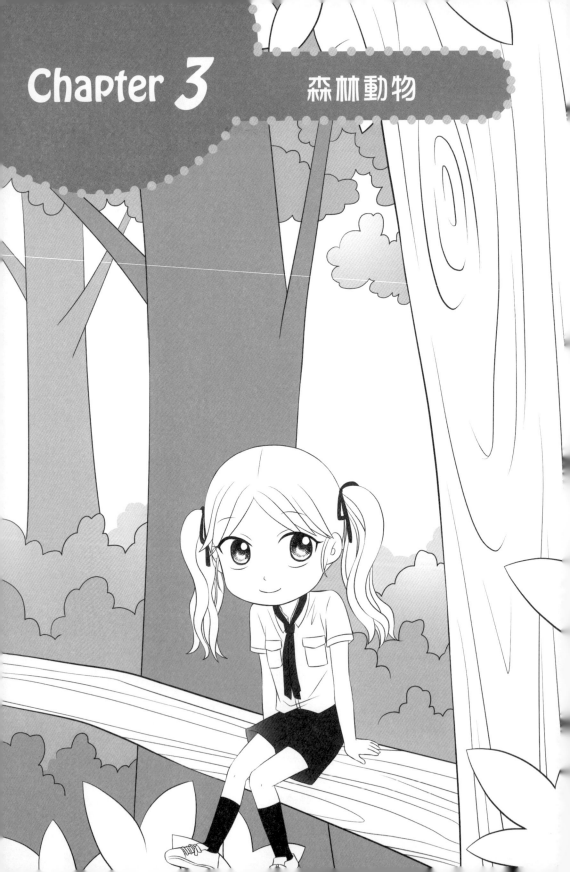

Chapter 3

森林動物

森林動物繪製　　熊

樹林裡住著一群溫馴可愛的小動物,一起來認識他們吧!

❶ 畫一個圓和橢圓。

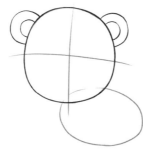

❷ 加上耳朵。

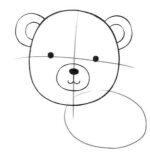

❸ 點上五官,在鼻子嘴巴外圍畫一個橢圓。

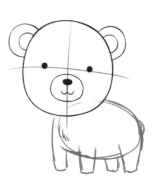

❹ 沿著橢圓身體畫出四肢。

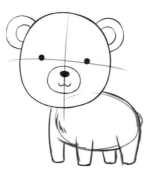

❺ 畫出胸口的毛。

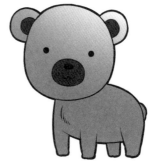

❻ 塗上顏色。

森林動物繪製　　浣熊

❶ 畫一個重疊的圓
和橢圓。

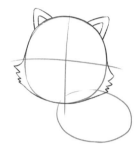

❷ 臉部兩邊畫鋸齒狀，
再加上耳朵。

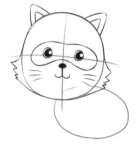

❸ 畫出五官，
加上眼罩。

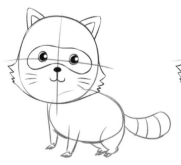

❹ 身體往下畫四肢，
臀部加上尾巴。

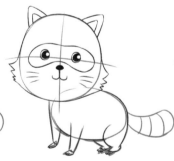

❺ 仔細畫出腳掌。

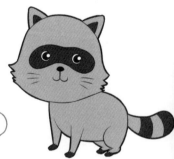

❻ 塗上顏色。

森林動物繪製　松鼠

❶ 畫一個圓和橢圓。

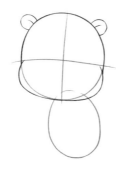

❷ 描繪臉型，再
　加上耳朵。

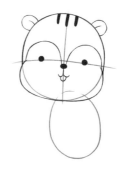

❸ 眼睛上方畫
　M字，頭頂
　加上三條線。

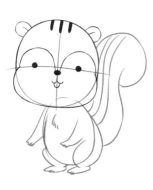

❹ 畫四肢和尾巴。

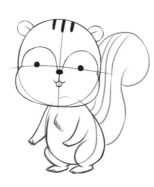

❺ 加粗身體線條。

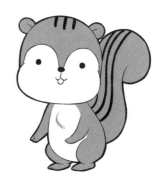

❻ 塗上色。

93

森林動物繪製　狐狸

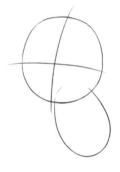

❶ 畫一個重疊的圓
和橢圓。

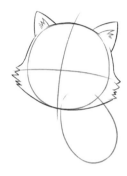

❷ 臉部兩邊畫鋸齒狀，
再加上耳朵。

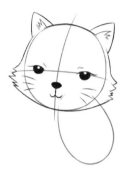

❸ 畫出五官。

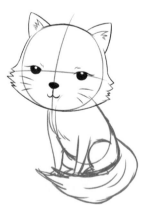

❹ 加上四肢，尾巴從
臀部延伸到前腳。

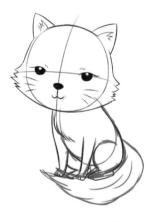

❺ 畫出胸口的毛髮。

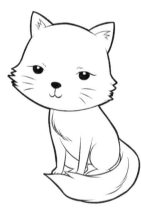

❻ 擦去多餘的線條。

森林動物繪製　　刺蝟

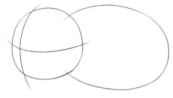

① 畫一個並排的圓
和橢圓。

② 將鼻子凸出圓外，
再加上耳朵。

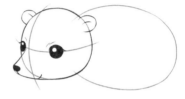

③ 畫眼睛，內側的眼睛
只露出一點點。

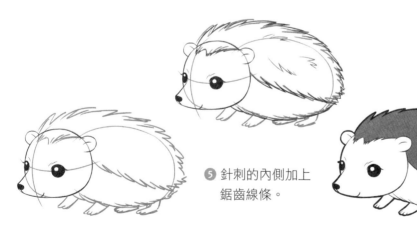

④ 沿著頭和身體畫
大片針刺。

⑤ 針刺的內側加上
鋸齒線條。

⑥ 加粗線條，塗上
顏色。

森林動物繪製　　鹿

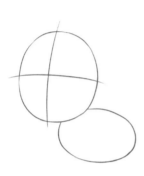

① 畫兩個橢圓。

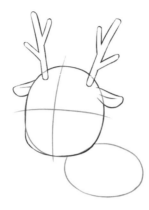

② 直橢圓描成圓角方形，
加上耳朵、鹿角。

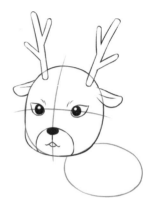

③ 加上五官。

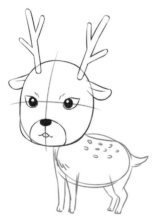

④ 橫橢圓畫身體、
四肢。

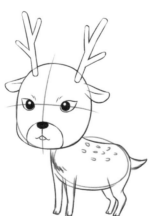

⑤ 背部畫上斑點。

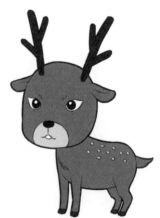

⑥ 塗上色。

森林動物繪製　　　貓熊

① 畫一個圓和橢圓。

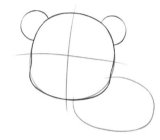

② 描繪臉型，
加上耳朵。

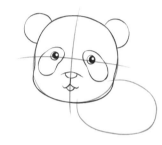

③ 畫出五官，眼睛
外圍畫黑眼圈。

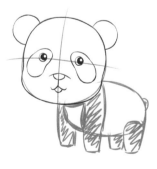

④ 頭部下方畫手，橢圓
下方畫腳。

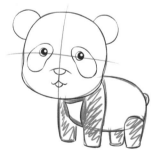

⑤ 四肢塗黑。

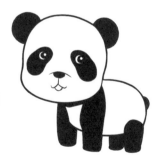

⑥ 耳朵、黑眼圈
塗黑。

森林動物繪製　　臭鼬

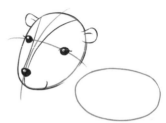

① 畫一個斜的橢圓和橫的橢圓。

② 描繪臉部，加上耳朵。

③ 畫出五官，從頭頂畫一個倒三角形。

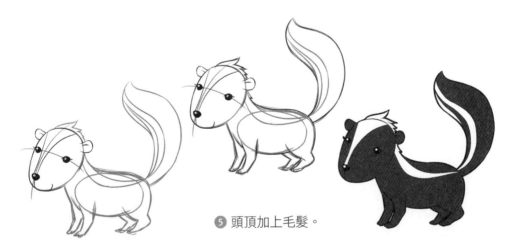

⑤ 頭頂加上毛髮。

④ 脖子連接頭和身體，接著畫出四肢和尾巴。

⑥ 塗上色。

森林動物繪製　貓頭鷹

❶ 畫一個 8 字。

❷ 臉中間畫兩個
　大圓。

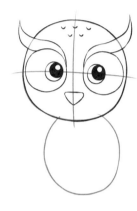

❸ 圓內畫眼睛，
　圓上畫眉毛。

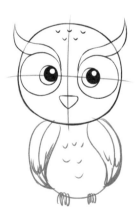

❹ 沿著下方的圓形
　畫身體和翅膀。

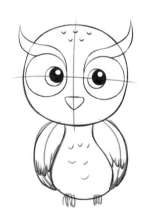

❺ 勾勒出羽毛線條。

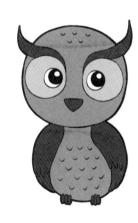

❻ 畫好爪子並塗
　上色。

99

森林動物上學去　　小熊

森林裡的小動物也要上學呢！ 大自然就是動物們學習的最佳場所。
小動物們穿好制服準備去上學，快來看看他們呆萌的樣子吧！

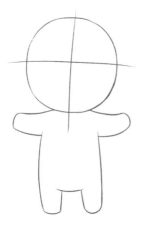

❶ 畫出頭和圓滾滾
　的身體。

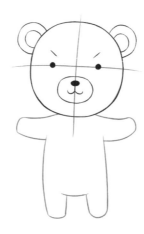

❷ 把熊的臉部畫
　出來。

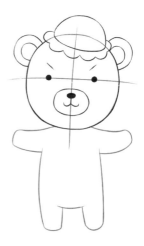

❸ 畫一頂冰淇淋
　形狀的帽子。

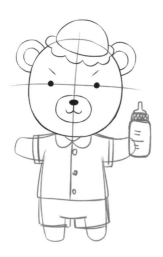

❹ 畫出圓領的制服、
　奶瓶。

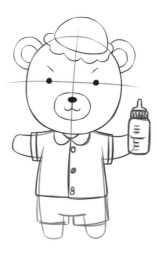

❺ 加深線條，擦去
　雜線。

❻ 塗上色。

森林動物上學去　　浣熊

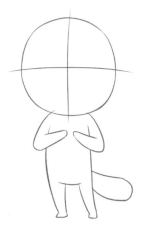

❶ 畫臉、身體和尾巴。

❷ 臉部兩邊畫鋸齒狀，再加上五官。

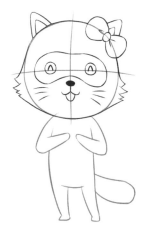

❸ 耳朵加上蝴蝶結。

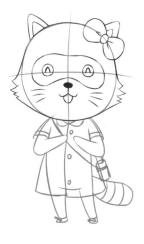

❹ 畫出制服和水壺。

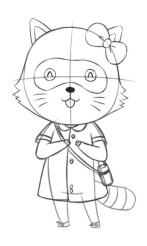

❺ 畫出爪子。

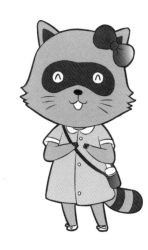

❻ 加粗線條，塗上顏色。

森林動物上學去　　松鼠

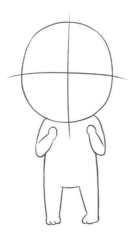

❶ 畫臉和身體,雙手
放到肩膀的位置。

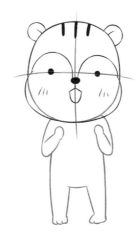

❷ 加上五官,將下半
臉畫得鼓鼓的。

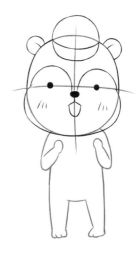

❸ 加上鴨舌帽。

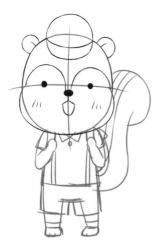

❹ 畫吊帶褲、尾巴。

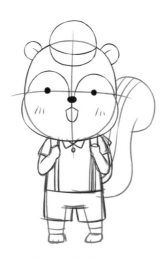

❺ 加上後背包。

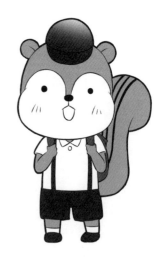

❻ 塗上顏色。

森林動物上學去　狐狸

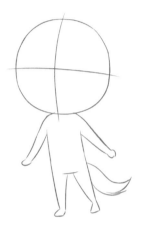

❶ 畫臉、身體、尾巴。

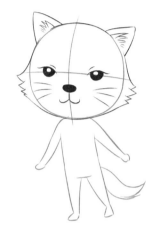

❷ 畫出狐狸的臉型
和五官。

❸ 加上圓頂帽子。

❹ 畫吊帶裙、書包。

❺ 加粗裙子線條。

❻ 塗上顏色。

森林動物上學去　刺蝟

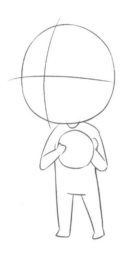

❶ 雙手抱球的動作。

❷ 加上五官和長
　鼻子。

❸ 頭頂加上刺刺
　的毛髮。

❹ 畫好運動服再接續
　畫頭頂的針刺。

❺ 籃球加上線條。

❻ 塗上色。

森林動物上學去　　鹿

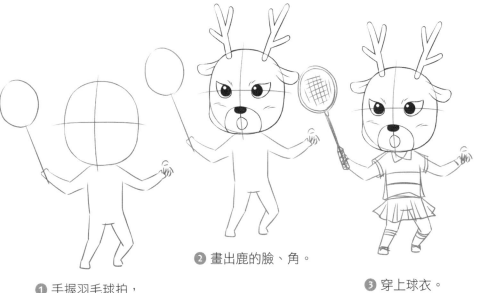

❶ 手握羽毛球拍，
　準備發球。

❷ 畫出鹿的臉、角。

❸ 穿上球衣。

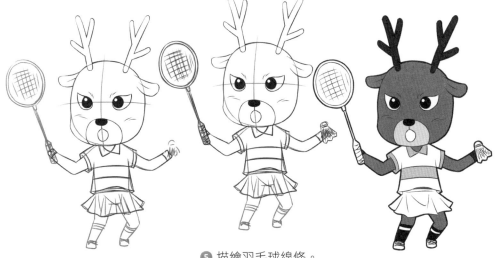

❹ 畫出服裝細節。

❺ 描繪羽毛球線條。

❻ 塗上色。

105

森林動物上學去　　貓熊

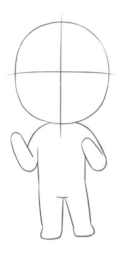

① 畫臉和身體。

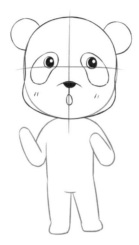

② 畫出貓熊臉。

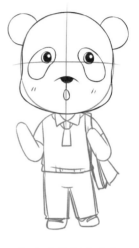

③ 加上服裝和書包。

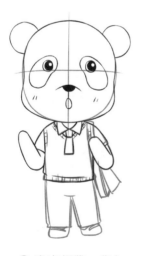

④ 畫出領帶、背心線條。

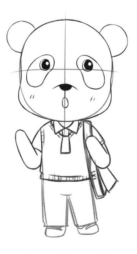

⑤ 加粗書包線條。

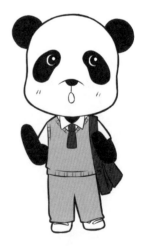

⑥ 加粗褲子線條，塗上色。

森林動物上學去　臭鼬

❶ 畫修長的身材。

❷ 加上五官和臉部
線條。

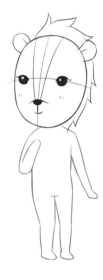

❸ 頭頂到脖子
畫上毛髮。

❹ 加上制服和長尾巴。

❺ 畫出服裝細節。

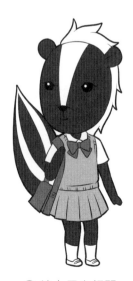

❻ 塗上黑白相間
的顏色。

森林動物上學去　　貓頭鷹

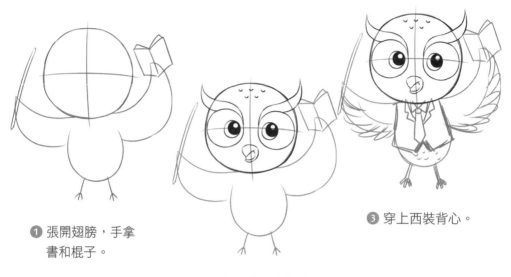

❶ 張開翅膀，手拿
　書和棍子。

❷ 畫上貓頭鷹的臉。

❸ 穿上西裝背心。

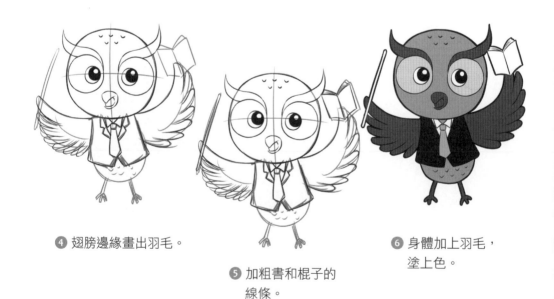

❹ 翅膀邊緣畫出羽毛。

❺ 加粗書和棍子的
　線條。

❻ 身體加上羽毛，
　塗上色。

森林動物變裝PARTY　　熊

裝扮成森林動物會用到哪些元素呢？ 來看超級可愛的女孩穿搭術！

❶ 畫出人物動作。

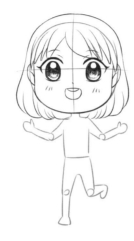

❷ 把臉和頭髮畫出來。

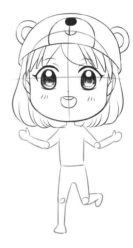

❸ 戴上小熊造型帽。

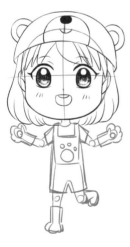

❹ 穿上印有熊掌的吊帶褲。

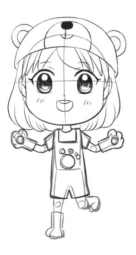

❺ 線條描粗。

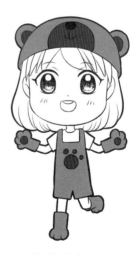

❻ 塗上色。

Introduction
Chapter 1
Chapter 2
Chapter 3
Chapter 4
Chapter 5
Chapter 6
Chapter 7
Chapter 8
Chapter 9

森林動物變裝PARTY　浣熊

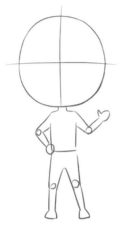

❶ 畫出人物骨架。

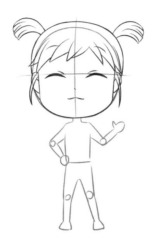

❷ 加上沖天炮髮型
　和五官。

❸ 戴上浣熊造型的
　眼罩、髮夾。

❹ 加上服裝、手套、
　鞋子、尾巴。

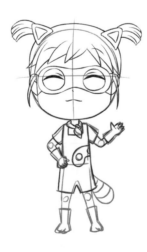

❺ 畫出領巾、服裝
　的花紋。

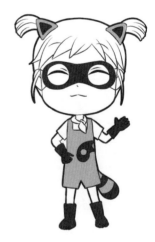

❻ 將線條描粗並塗
　上色。

森林動物變裝PARTY　松鼠

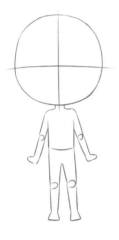

❶ 畫手放兩旁的動作。

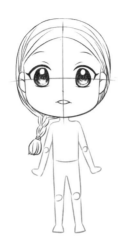

❷ 加上五官和辮子。

❸ 戴上松鼠造型帽。

❹ 穿上連身裝，肚子
　畫橢圓形。

❺ 加上長長的尾巴。

❻ 加粗線條並塗
　上色。

森林動物變裝PARTY　狐狸

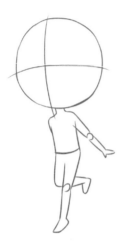

❶ 手往後擺，腳往
後勾的動作。

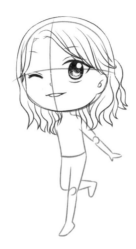

❷ 把臉和頭髮畫
出來。

❸ 加上狐狸的耳朵。

❹ 畫洋裝和尾巴。

❺ 畫出項鍊、洋裝
的細節。

❻ 將其他細節補齊，
塗上色。

森林動物變裝PARTY　刺蝟

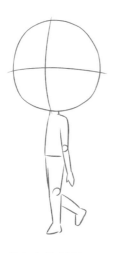

❶ 畫出人物側面。

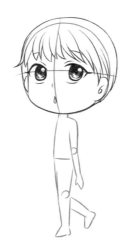

❷ 加上五官和短髮。

❸ 加上小耳朵。

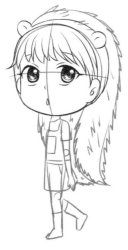

❹ 穿上吊帶裙，從頭頂往
下畫出大片針刺。

❺ 衣服、鞋子線條
描粗。

❻ 塗上顏色。

森林動物變裝PARTY　鹿

❶ 畫一個內八的
　站姿。

❷ 加上栗子瀏海
　和辮子造型。

❸ 戴上小鹿髮箍。

❹ 加上長袖服裝和
　手套。

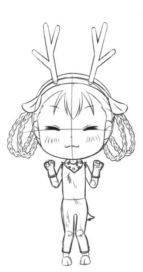

❺ 衣服畫上毛髮。

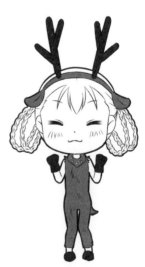

❻ 塗上色。

114

森林動物變裝PARTY　貓熊

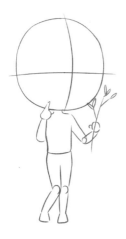

❶ 畫一個手握竹子的動作。

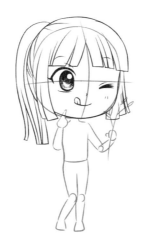

❷ 畫出髮型、五官。

❸ 加上耳朵。

❹ 畫上三節式的上衣和緊身褲。

❺ 畫出衣服的細節。

❻ 塗上黑色和白色。

115

森林動物變裝PARTY　臭鼬

❶ 畫出兩手摸耳朵
的坐姿。

❷ 畫上臉和頭髮。

❸ 加上臭鼬造型帽。

❹ 畫上吊帶褲、
尾巴、手套。

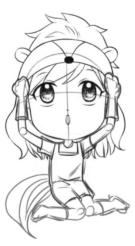

❺ 將衣服線條加粗。

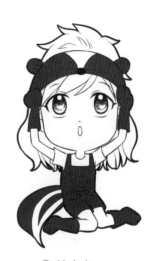

❻ 塗上色。

森林動物變裝PARTY　貓頭鷹

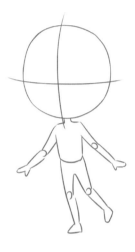

① 畫出人物動作。

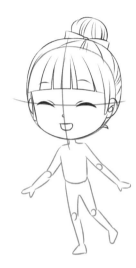

② 加上五官和包頭。

③ 戴上貓頭鷹造型眼鏡。

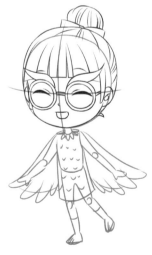

④ 畫上衣服和翅膀。

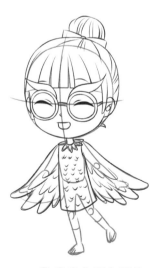

⑤ 畫出衣服上面的羽毛。

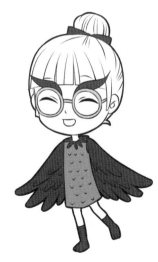

⑥ 塗上顏色。

Introduction
Chapter 1
Chapter 2
Chapter 3
Chapter 4
Chapter 5
Chapter 6
Chapter 7
Chapter 8
Chapter 9

裝飾品　項鍊

❶ 先畫出項鍊
的輪廓。

❷ 沿著線條畫出
雙線的繩子。

❸ 描繪出造型
的細部。

❹ 把線條擦乾淨
就完成囉。

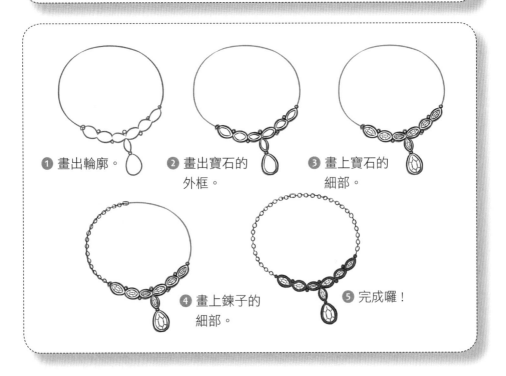

❶ 畫出輪廓。

❷ 畫出寶石的
外框。

❸ 畫上寶石的
細部。

❹ 畫上鍊子的
細部。

❺ 完成囉！

裝飾品　　耳環、戒指

❶ 畫出耳環
　輪廓。

❷ 圓形內畫上
　花瓣輪廓。

❸ 描繪花瓣
　的細部。

❹ 將雜線擦乾淨
　並塗上色。

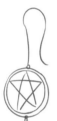 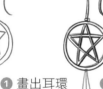 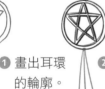

❶ 畫出耳環
　的輪廓。

❷ 星星外圍加
　上線條。

❸ 加粗流蘇
　的線條。

❹ 塗上
　顏色。

❶ 畫一大一小
　的圓。

❷ 加粗線條。

❸ 畫出珠寶和戒指
　鑲嵌的部位。

❹ 塗上顏色。

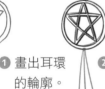

裝飾品　髮夾、帽子

❶ 畫長方形
髮夾。

❷ 加上皺褶
布料。

❸ 中間加上
珍珠。

❹ 擦去多餘的
雜線。

❶ 畫月亮造型
的髮夾。

❷ 月亮畫鏤空
洞洞。

❸ 描繪造型
的細部。

❹ 加粗髮夾線條，
塗上色。

❶ 畫圓形和橢
圓形。

❷ 畫出帽沿、
蝴蝶結。

❸ 仔細描繪細節。

❹ 擦掉雜線並塗
上色。

Chapter 4

動物職場

動物職場　　鸚鵡 － 郵差

這一章節裡每一個動物都有對應的職業喔！「動物 + 職業」這個組合實在太可愛了，一起畫畫看吧！

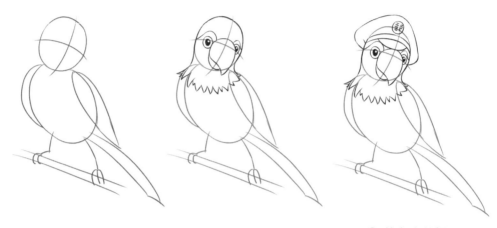

❶ 畫一隻鸚鵡站在樹枝。

❷ 畫出鸚鵡的五官和頭部羽毛。

❸ 戴上郵差帽。

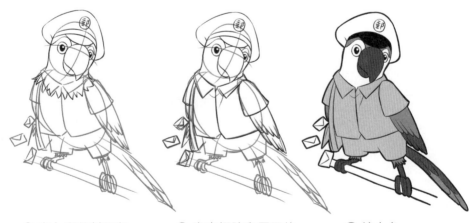

❹ 畫上郵差制服和身旁的信件。

❺ 畫出翅膀和尾巴的羽毛。

❻ 塗上色。

動物職場　樹懶 — 廚師

① 畫手長長的身形。

② 加上大鼻子和
黑眼圈。

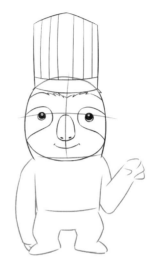

③ 戴上高高的
廚師帽。

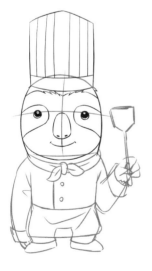

④ 畫廚師制服，下半
身畫圍裙。

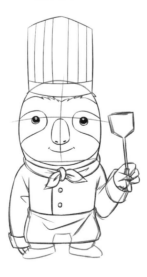

⑤ 手握鍋鏟。

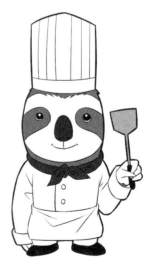

⑥ 毛髮和領巾
塗上色。

Introduction
Chapter 1
Chapter 2
Chapter 3
Chapter 4
Chapter 5
Chapter 6
Chapter 7
Chapter 8
Chapter 9

動物職場　大象 － 醫生

 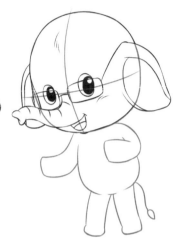

❶ 畫圓潤的身形。　❷ 加上象鼻、耳朵、　　❸ 畫上方形眼鏡。
　　　　　　　　　　　　五官。

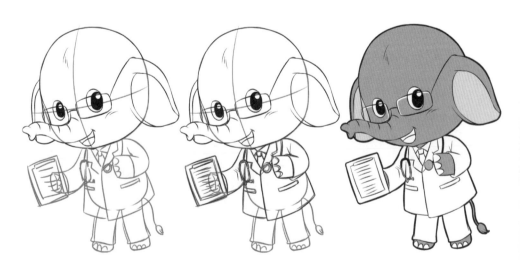

❹ 穿上醫生袍。　　　❺ 加上聽筒、資料夾。　❻ 擦掉雜線，塗
　　　　　　　　　　　　　　　　　　　　　　　　上色。

動物職場　鱷魚 - 護理師

Introduction
Chapter 1
Chapter 2
Chapter 3
Chapter 4
Chapter 5
Chapter 6
Chapter 7
Chapter 8
Chapter 9

❶ 畫一個扁的橢圓和水滴狀的身體。

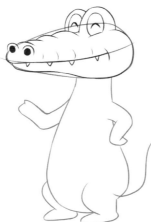

❷ 畫凸出的眼睛，沿著嘴巴畫牙齒。

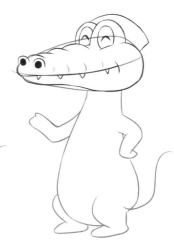

❸ 眼睛後方畫護理師的帽子。

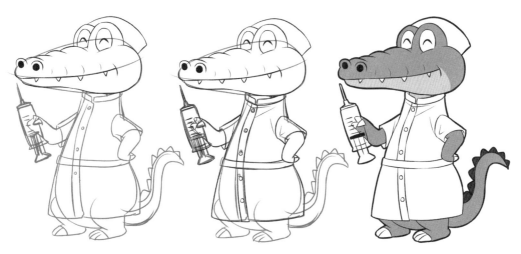

❹ 穿上制服，手握針筒。

❺ 尾巴加上鋸齒狀。

❻ 擦掉雜線，塗上色。

125

動物職場　　河馬 － 管家

❶ 畫出河馬圓滾滾
的身體。

❷ 加上鼻孔、牙齒
和耳朵。

❸ 耳朵之間畫上帽子。

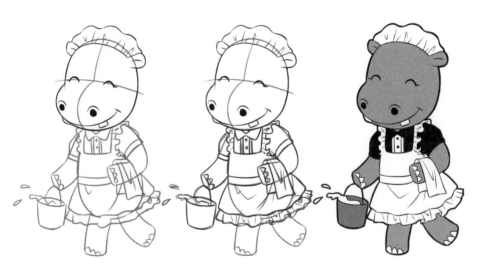

❹ 畫上管家圍裙
和水桶。

❺ 手拿抹布，水桶旁
加上水滴。

❻ 畫好細節塗上色。

動物職場　｜　斑馬 － 服務生

❶ 畫一個長橢圓和
身體。

❷ 把斑馬的臉部
畫出來。

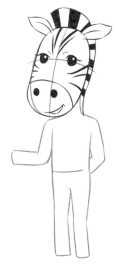

❸ 畫斑馬的條紋。

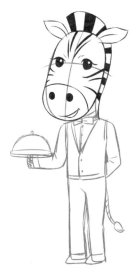

❹ 穿上西裝。

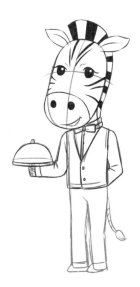

❺ 一手端盤子。

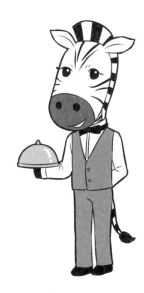

❻ 加上蝴蝶結
並塗上色。

動物職場　食蟻獸 － 機師

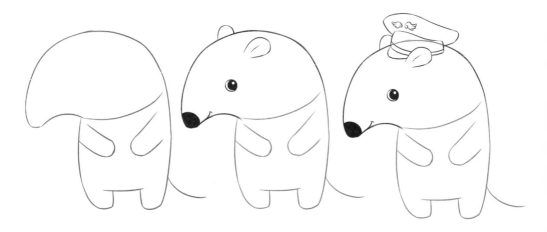

❶ 畫一個半月形的
　頭和身體。

❷ 加上五官和耳朵。

❸ 耳朵之間畫機師帽。

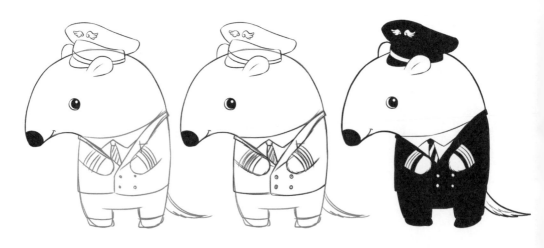

❹ 穿上機師制服。

❺ 畫出領帶、鈕扣、
　袖口。

❻ 畫上尾巴的細節。

動物職場 水豚 – 空服員

Introduction
Chapter1
Chapter2
Chapter3
Chapter4
Chapter5
Chapter6
Chapter7
Chapter8
Chapter9

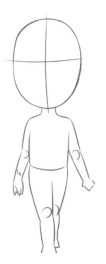

❶ 畫頭和身體。

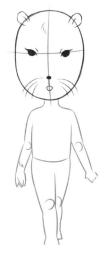

❷ 加上五官和鬍鬚。

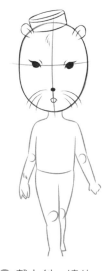

❸ 戴上斜一邊的
帽子。

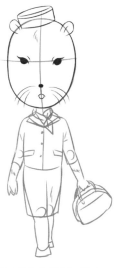

❹ 穿上制服和領巾。

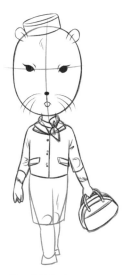

❺ 手提包包。

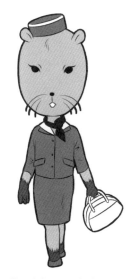

❻ 手掌、腳掌上方
畫鋸齒線條。

動物職場　土撥鼠 - 歌手

❶ 畫土撥鼠的側身。

❷ 加上五官和暴牙。

❸ 頭戴一朵花和三片葉子。

❹ 穿上流蘇上衣，褲管加上蕾絲。

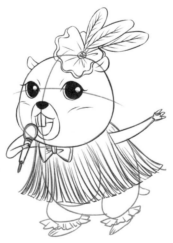

❺ 手握麥克風。

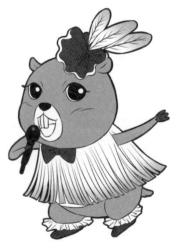

❻ 塗上色，可愛的土撥鼠歌手就完成了！

動物職場　　長頸鹿 － 警察

❶ 畫出脖子長長的
體型。

❷ 把長頸鹿的臉
畫好。

❸ 戴上警帽，露出
兩個圓形耳朵。

❹ 穿上警察制服。

❺ 脖子、腳加上
斑點。

❻ 畫好尾巴，
塗上色。

動物職場　豹 – 軍人

① 畫一個軍人敬禮
的姿勢。

② 加上五官，鼻
子兩旁畫弧線。

③ 加上帽子，臉周圍
畫鬆緊帶。

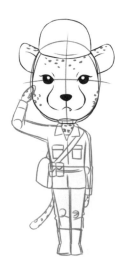

④ 畫制服、背包。

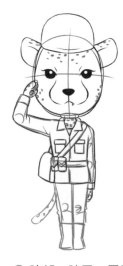

⑤ 臉部、脖子、尾巴
加上斑點。

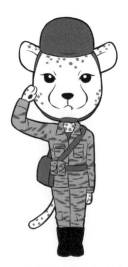

⑥ 敬禮的軍人豹完成。

動物職場　鴨子 — 救生員

❶ 畫一隻鴨子比讚。

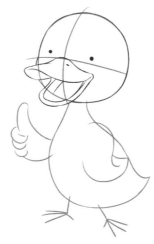

❷ 點兩點作眼睛，
再加上鴨嘴。

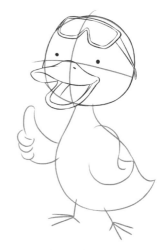

❸ 頭戴蛙鏡。

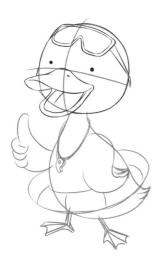

❹ 脖子掛口哨，肚子
套游泳圈。

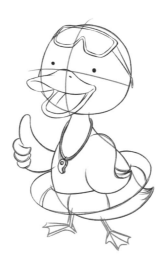

❺ 畫出腳掌。

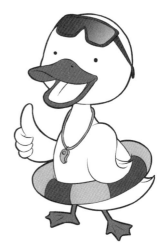

❻ 塗上顏色。

動物職場　孔雀 - 清潔員

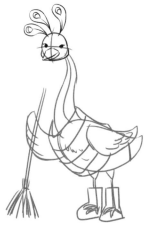

❶ 簡單畫出頭和身
體的參考線。

❷ 小圓內畫五官，頭
頂畫三根羽毛。

❸ 照著參考線畫脖子
和身體。

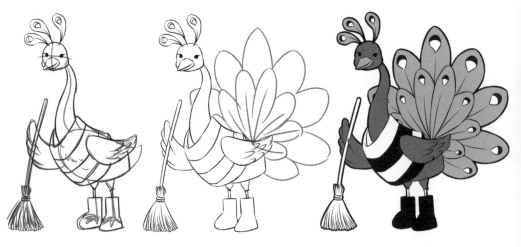

❹ 穿上條紋上衣，
手握掃把。

❺ 臀部後方畫出扇狀
的羽毛。

❻ 塗上繽紛的顏色吧！

動物職場　無尾熊 - 畫家

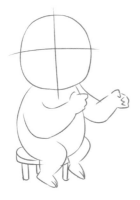

❶ 畫無尾熊坐在椅子上。

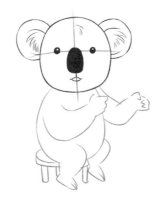

❷ 加上大鼻子和毛耳朵。

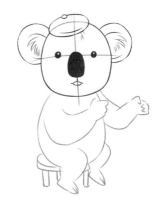

❸ 戴上貝雷帽。

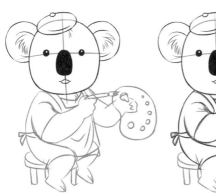

❹ 穿上衣服和圍裙。

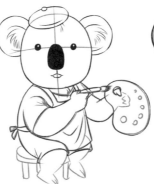

❺ 手握水彩盤和水彩筆。

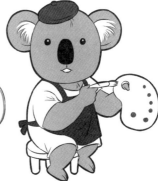

❻ 塗上色。

動物職場　犀牛－芭蕾舞者

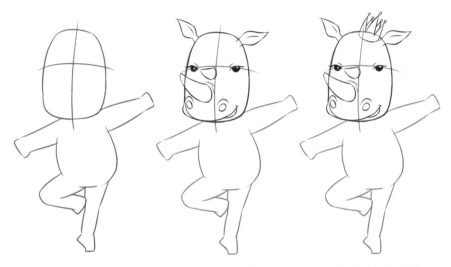

① 畫長方形臉和單
　腳站立的舞姿。

② 畫出犀牛的臉
　和犀牛角。

③ 頭頂加上小皇冠。

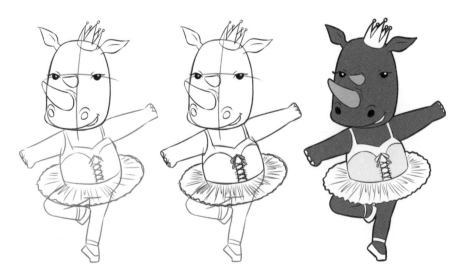

④ 加上芭蕾舞裙。

⑤ 畫出裙子皺褶，
　胸前的綁帶。

⑥ 美麗的芭蕾舞者
　完成。

動物職場　袋鼠 － 拳擊手

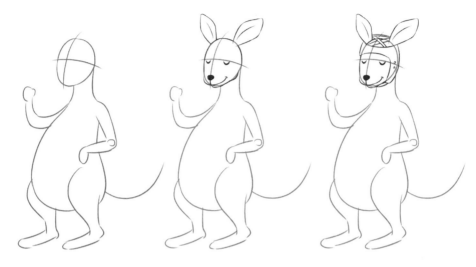

① 畫出袋鼠舉起手
的動作。

② 加上五官和耳朵。

③ 戴上全罩式拳擊
頭盔。

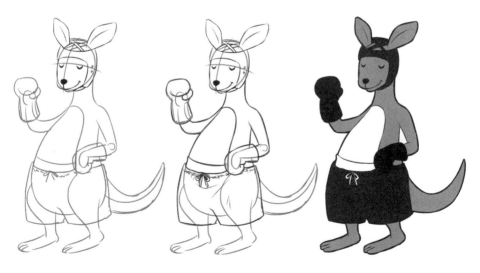

④ 加上褲子和拳擊
手套。

⑤ 仔細畫褲頭鬆緊帶。

⑥ 加粗尾巴線條，
塗上顏色。

動物職場　　烏龜 - 農夫

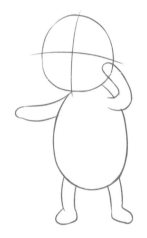

❶ 畫一個 8 字身形
　再加上四肢。

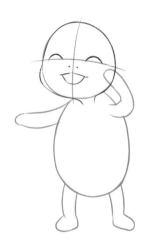

❷ 描繪臉型並加上
　五官。

❸ 戴上斗笠。

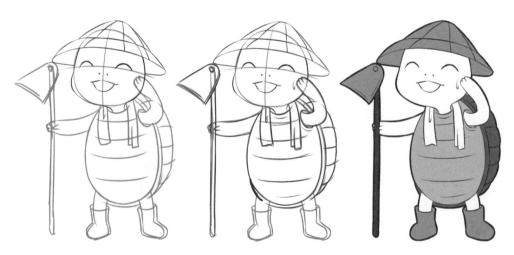

❹ 背部加上龜殼，腹
　部、龜殼畫橫線條。

❺ 脖子掛毛巾，手握
　鋤頭。

❻ 擦擦臉上的汗珠，
　烏龜農夫完成！

動物職場　　青蛙 – 獵人

❶ 畫一顆大頭和身體，
　　兩手握住一條斜線。

❷ 頭頂畫凸出的
　　眼睛。

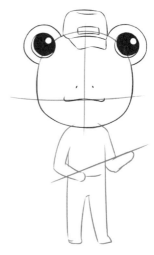

❸ 頭戴鴨舌帽。

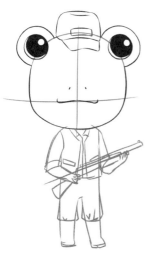

❹ 穿上獵人的服裝，
　　沿著斜線畫出槍。

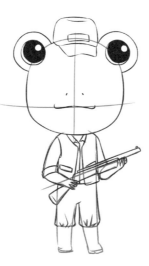

❺ 畫出褲管塞進
　　靴子的皺褶。

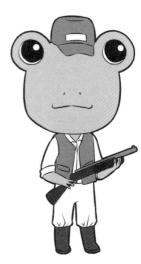

❻ 描繪青蛙細長
　　的手指頭。

139

動物職場　企鵝 - 維修技師

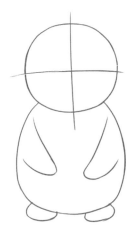

❶ 畫圓滾滾的 8 字身形，
加上翅膀和腳。

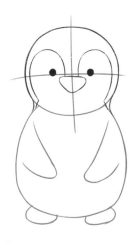

❷ 眼睛上方畫 M 字，
嘴巴畫三角形。

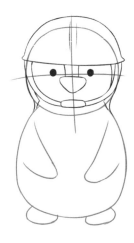

❸ 戴上安全帽。

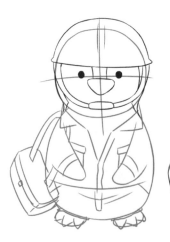

❹ 畫上制服和工具箱。

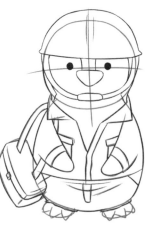

❺ 畫出三角形腳趾。

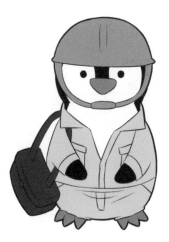

❻ 臉、肚子留白，
其餘塗上顏色。

動物職場　猩猩 - 水手

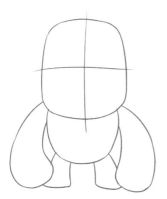

❶ 畫長方形臉和垂地
的雙手。

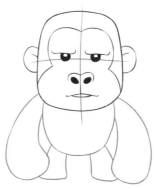

❷ 將猩猩木訥的表情
畫出來。

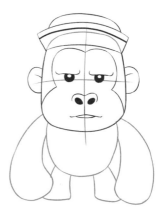

❸ 戴上水手帽。

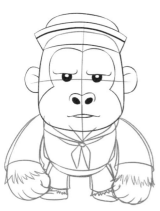

❹ 穿上水手服，手背
加上濃密的毛。

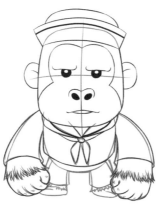

❺ 褲管下方也畫上
毛髮。

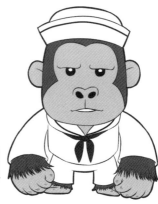

❻ 加粗線條並塗
上顏色。

141

動物職場　　海豹 - 潛水員

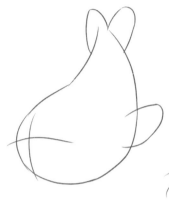

① 畫一個水滴狀身體，
　再加上尾巴和鰭。

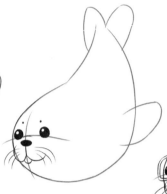

② 在十字參考線上
　畫五官和鬍鬚。

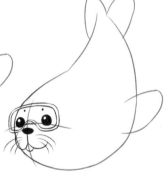

③ 戴上蛙鏡。

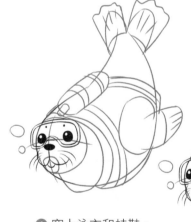

④ 穿上泳衣和蛙鞋，
　背上氧氣瓶。

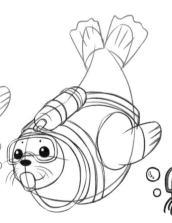

⑤ 畫一條呼吸器連結
　氧氣瓶和嘴巴。

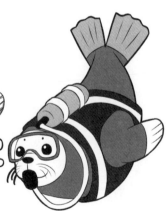

⑥ 周圍畫上泡泡。

動物職場 羊駝 – 木匠

❶ 畫一個手指頭狀
的身體。

❷ 小圓內畫五官和
雲朵狀的瀏海。

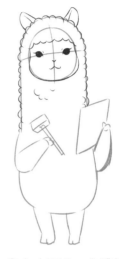

❸ 加上耳朵，身體外
圍畫上雲朵線條。

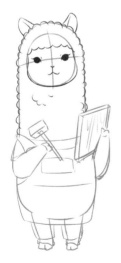

❹ 穿上圍裙，手握
木板和鐵鎚。

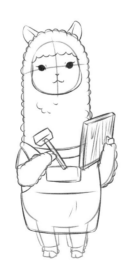

❺ 手部也畫出雲朵
狀的毛。

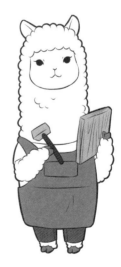

❻ 腳底加上蹄並塗色。

143

動物職場　狐獴 – 巡山員

❶ 畫出狐獴修長的身形和尾巴。

❷ 沿著參考線畫五官。

❸ 戴上鴨舌帽。

❹ 加上外套、褲子、後背包。

❺ 畫出長爪，手握鐮刀。

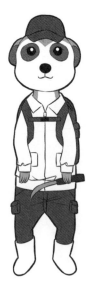

❻ 塗上顏色。

動物職場　　雪貂 – 太空人

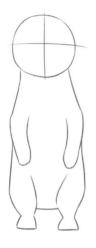

① 畫出雪貂站立的
　姿勢。

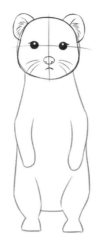

② 修飾臉型，加上
　五官和鬍鬚。

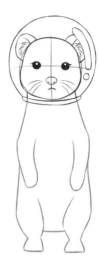

③ 戴上頭盔，
　畫出反光。

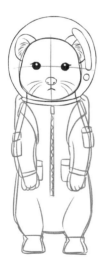

④ 穿上太空裝。

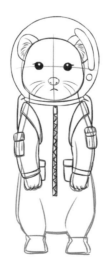

⑤ 仔細畫出拉鍊的
　鋸齒線條。

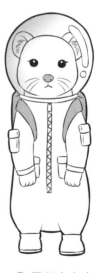

⑥ 雪貂太空人
　完成了！

145

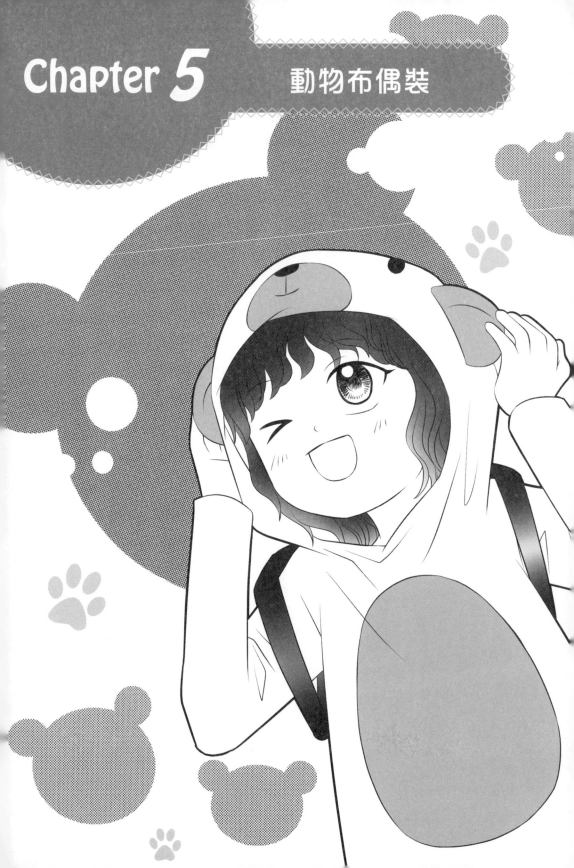

Chapter 5

動物布偶裝

動物布偶裝　　企鵝

在遊樂園或派對上，都能看到布偶裝的出現。一起來畫女孩穿布偶裝的樣子吧！

❶ Q 版造型的頭身比例 1：1。

❷ 臉部加上五官和瀏海。

❸ 額頭中間畫一條圓弧線，擦掉線外的頭髮。

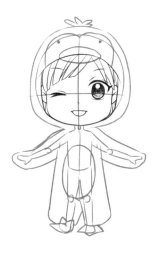

❹ 頭和身體外圍畫上連身企鵝裝。

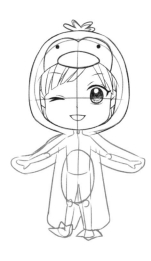

❺ 帽子加上企鵝的眼睛嘴巴。

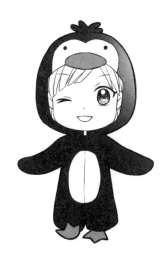

❻ 肚子留白，其他部位塗上顏色。

Introduction
Chapter 1
Chapter 2
Chapter 3
Chapter 4
Chapter 5
Chapter 6
Chapter 7
Chapter 8
Chapter 9

動物布偶裝　鴨子

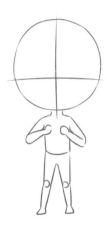

❶ 畫出兩手放胸前的動作。

❷ 臉部加上五官和瀏海。

❸ 額頭中間畫圓弧線，擦掉線外的頭髮。

❹ 頭部和身體外畫上鴨子布偶裝。

❺ 帽子加上鴨子的五官和腮紅。

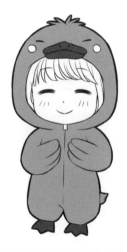

❻ 擦掉女孩身體的線條，將布偶裝塗上色。

動物布偶裝　　　貓熊

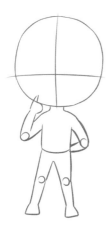

① 畫出手放嘴邊的
　 動作。

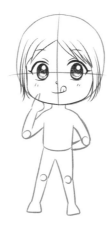

② 臉部加上瀏海
　 和鬢角。

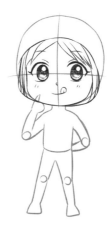

③ 額頭中間畫圓
　 弧線。

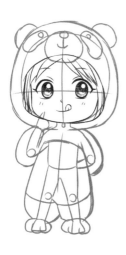

④ 頭部和身體外圍畫
　 貓熊布偶裝。

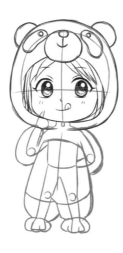

⑤ 帽子加上貓熊的
　 五官。

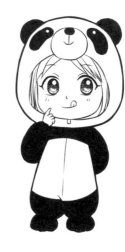

⑥ 塗上色，肚子中間
　 加上拉鍊。

動物布偶裝　　青蛙

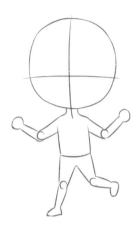

① 畫手腳打開的動作。

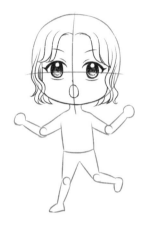

② 臉部加上五官和捲髮。

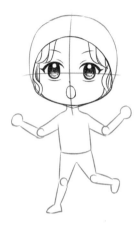

③ 在額頭中間畫圓弧線，擦掉線外的頭髮。

④ 穿上布偶裝，畫皇冠狀的腳趾。

⑤ 頭頂畫凸出的雙眼，帽子加上五官。

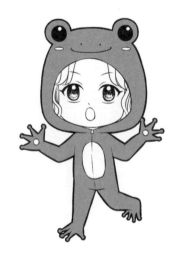

⑥ 塗上顏色。

動物布偶裝　　　　兔子

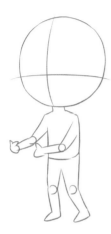

① 畫手抱東西的動作。

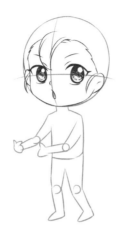

② 臉部畫上尖尖的
倒三角瀏海。

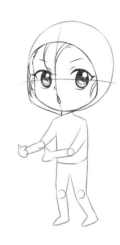

③ 沿著髮線畫
一條圓弧線。

④ 頭部和身體外圍畫
兔子布偶裝。

⑤ 帽子加上耳朵、
五官和兔牙。

⑥ 手抱蘿蔔,
塗上顏色。

Introduction
Chapter 1
Chapter 2
Chapter 3
Chapter 4
Chapter 5
Chapter 6
Chapter 7
Chapter 8
Chapter 9

動物布偶裝 　　恐龍

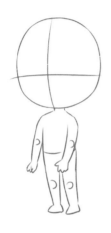

① 畫 1：1 的頭身比例。

② 臉部畫五官和瀏海。

③ 額頭中間畫圓弧線，
線下方畫鋸齒狀。

④ 從頭頂往下畫尾巴，
側邊畫三角形。

⑤ 畫出布偶裝，再將女孩
身體線條擦掉。

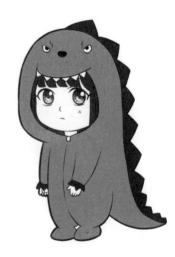

⑥ 塗上顏色，壞蛋小
恐龍完成。

動物布偶裝　　浣熊

Introduction
Chapter 1
Chapter 2
Chapter 3
Chapter 4
Chapter 5
Chapter 6
Chapter 7
Chapter 8
Chapter 9

❶ 畫出打招呼的動作。

❷ 臉部加上五官和中分捲髮。

❸ 額頭中間畫圓弧線，擦掉線外頭髮。

❹ 沿著身體畫布偶裝，旁邊露出條紋尾巴。

❺ 頭頂加上浣熊的五官。

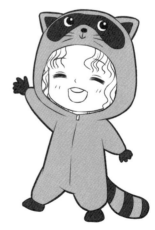

❻ 擦掉女孩身體線條，將布偶裝塗上色。

153

動物布偶裝　老虎

❶ 畫跪坐的姿勢。

❷ 臉部加上五官、頭髮。

❸ 額頭中間畫「人」字，
脖子處畫「V」字。

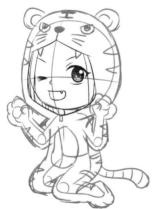

❹ 畫老虎布偶裝，
再加上花紋。

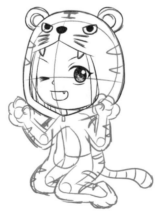

❺ 帽子加上老虎的五官，
眉毛上方加上牙齒。

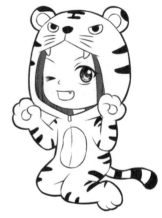

❻ 擦掉雜線，塗上顏色。

動物布偶裝　　乳牛

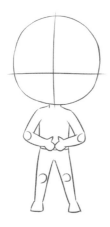

❶ 畫出雙腳打開的
　姿勢。

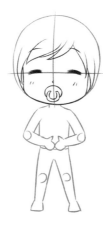

❷ 畫上五官、
　奶嘴和頭髮。

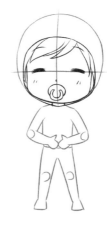

❸ 額頭中間畫圓弧線。

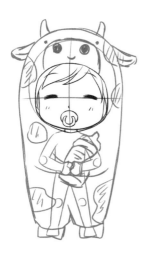

❹ 畫上寬鬆的乳牛布偶
　裝，並加上斑點。

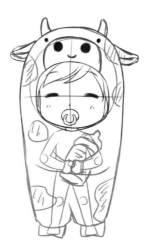

❺ 帽子畫五官和
　牛角。

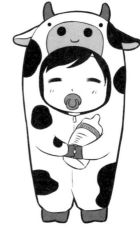

❻ 擦掉女孩身體線條，
　仔細描繪細節。

155

動物布偶裝　　鯊魚

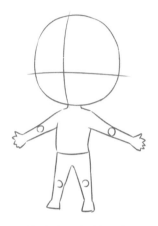

① 畫出Q版的頭身
比例。

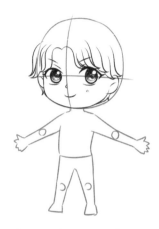

② 圓內畫五官和瀏海。

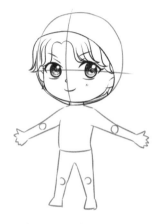

③ 從額頭中間到下巴
畫一個圓圈。

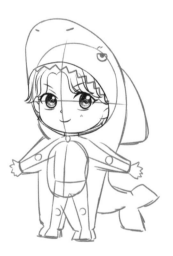

④ 沿著頭部和身體畫
出鯊魚布偶裝。

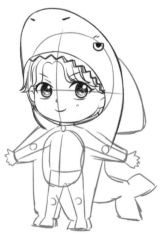

⑤ 帽沿畫牙齒，側邊畫
背鰭和尾巴。

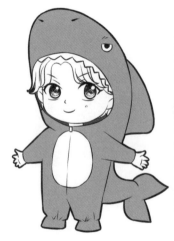

⑥ 擦掉女孩身體線條
並塗上色。

動物布偶裝　　鱷魚

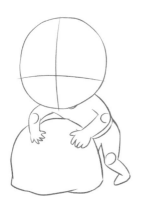

① 畫趴在石頭上的
　姿勢。

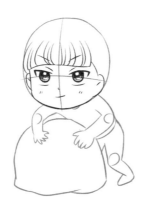

② 加上瀏海和五官。

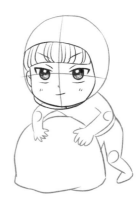

③ 從瀏海中間到下巴
　畫一個圓圈,並擦
　掉圈外的瀏海。

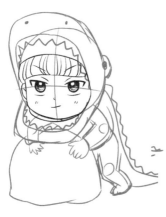

④ 畫出張嘴造型的
　鱷魚布偶裝。

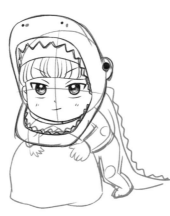

⑤ 帽子內畫牙齒,背部
　畫鱗片。

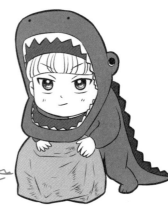

⑥ 塗上顏色,石頭
　畫上擦痕。

157

動物布偶裝　　長頸鹿

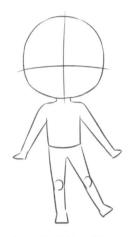

❶ 畫修長的身體。

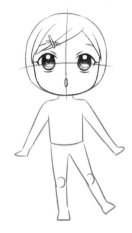

❷ 加上五官和髮型。

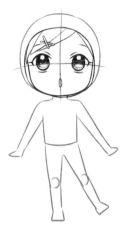

❸ 額頭中間畫一條圓弧線，擦掉線外的頭髮。

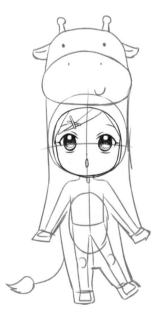

❹ 頭部上方畫長頸鹿的頭，再往下畫布偶裝。

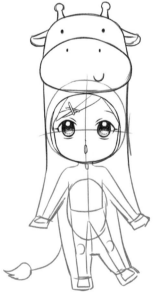

❺ 加上蹄、尾巴。

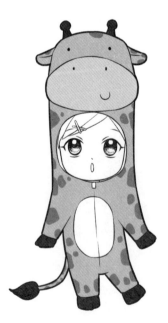

❻ 擦掉女孩身體線條，畫上長頸鹿的斑點。

動物配件　　手飾

海豚耳環

 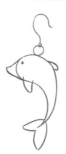 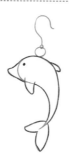

❶ 畫出耳環
輪廓。

❷ 描繪海豚的
形狀。

❸ 畫耳鉤和
珍珠。

❹ 塗上色，晶瑩
剔透。

玉兔項鍊

❶ 畫出繩子
和飾品。

❷ 月亮內畫
洞洞。

❸ 畫出兔子
形狀。

❹ 修飾
細節。

貓咪手環

 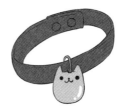

❶ 畫出手環和吊飾。

❷ 修飾手環細節。

❸ 吊飾加上貓咪五官，
並塗上色。

動物配件　　髮箍

長頸鹿髮箍

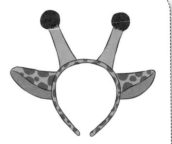

① 畫一個倒 U。　② 加上耳朵和長頸鹿角。　③ 加上斑點塗上色。

斑馬髮箍

① 畫一個倒 U。　② 加上斑馬耳朵。　③ 塗上黑白色。

山羊髮箍

① 畫一個倒 U。　② 加上耳朵和漩渦狀的羊角。　③ 塗上顏色。

動物配件　　保暖配件

貓咪毛帽

❶ 畫彈頭形狀的毛帽。

❷ 加上貓咪五官、針織線條。

❸ 塗上顏色。

小熊護耳帽

❶ 畫出護耳帽的輪廓。

❷ 加上小熊的五官。

❸ 下方畫毛球。

狐狸圍巾

❶ 畫交叉的圍巾輪廓。

❷ 頭尾加上狐狸的元素。

❸ 畫上針織線條再塗上色。

動物配件　　　　鞋子

小狗拖鞋

❶ 畫出拖鞋的輪廓。　❷ 鞋面加上小狗的五官。　❸ 塗上色。

兔子帆布鞋

❶ 畫出帆布鞋的輪廓。　❷ 鞋面畫兔子的臉。　❸ 鞋頭畫虛線，塗上顏色。

貓熊靴子

❶ 畫靴子的輪廓。　❷ 鞋面畫貓熊的臉。　❸ 塗上黑白色。

Chapter *6*

森林場景

森林場景　背景元素

學會畫角色後，接著學背景吧！先從元素開始，一件一件湊在一起形成背景。最後加上角色，完整性更高喔！

森林有什麼？

樹幹

花朵

池塘

蝴蝶

森林場景　　　　背景示範

把前面所學的森林元素畫在一起。

森林場景　　背景示範

在場景裡畫動物。

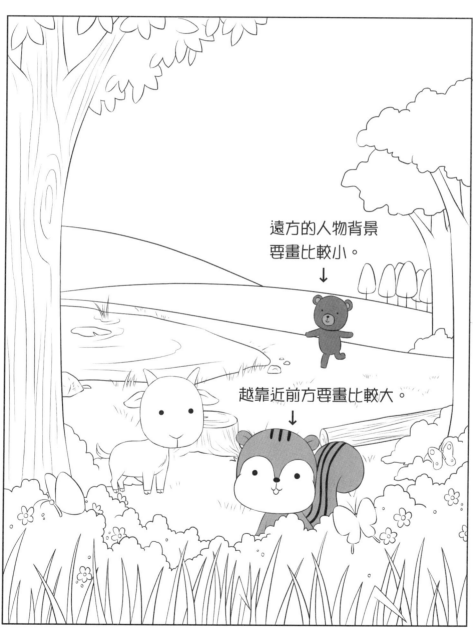

遠方的人物背景
要畫比較小。
↓

越靠近前方要畫比較大。
↓

167

森林場景　　背景示範

自己動手畫畫看～

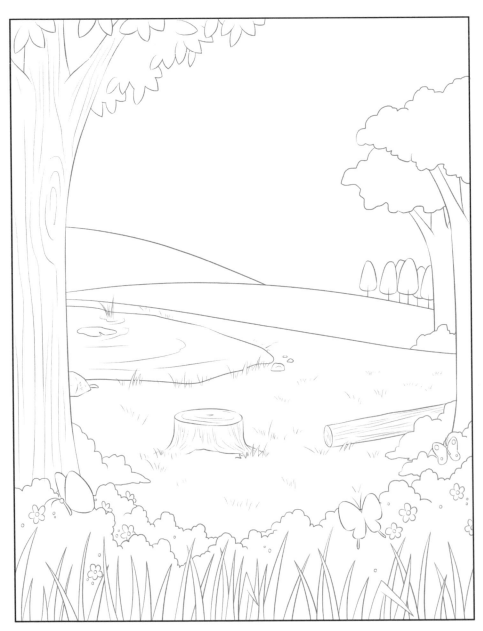

森林場景　野餐篇

野餐用品

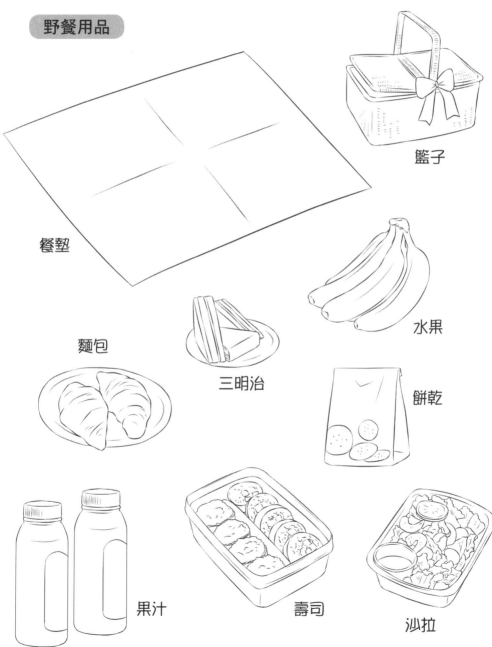

籃子

餐墊

麵包

三明治

水果

餅乾

果汁

壽司

沙拉

169

蛋糕

保鮮盒

保溫瓶

一起快樂的野餐吧！

170

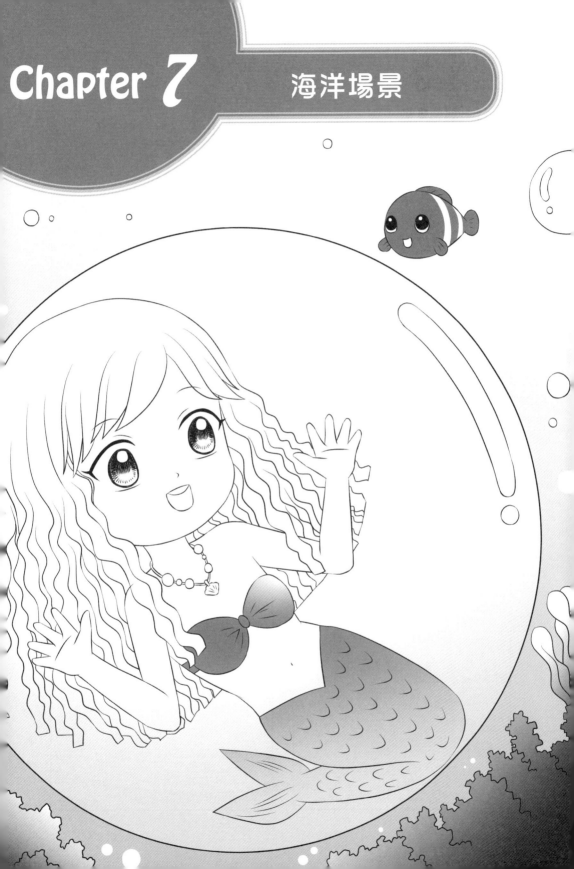

Chapter 7

海洋場景

海洋場景　　背景元素

海底世界和陸地一樣，有光，有聲音，也有好多種生物。快來探索美麗的海洋場景吧！

海洋有什麼？

礁岩

珊瑚＆海藻

海葵

海星＆貝殼

海洋場景　　背景示範

把海洋元素畫在一起。

海洋場景　　背景示範

在場景裡畫上人和魚。

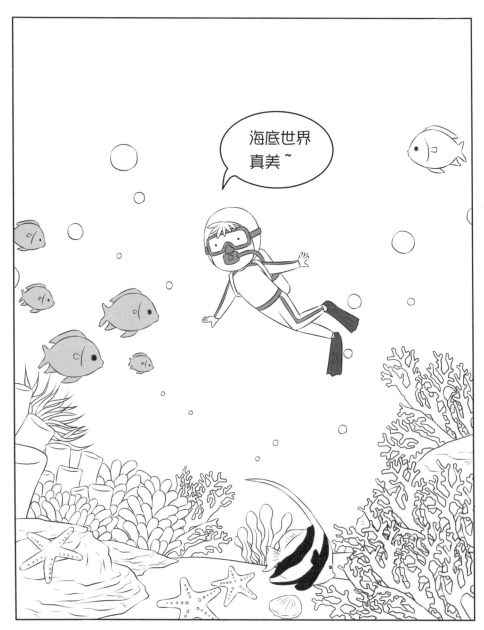

海洋場景　　背景示範

創造屬於你的海洋世界吧！

Chapter 8

動物城市

動物城市　　辦公室元素

一個由動物組成的都市會長什麼樣子呢？他們會上學、上班，甚至會上社群網站！都市叢林真是大有趣了！

辦公室有什麼？

辦公桌椅

盆栽

印表機

資料櫃

Introduction
Chapter 1
Chapter 2
Chapter 3
Chapter 4
Chapter 5
Chapter 6
Chapter 7
Chapter 8
Chapter 9

動物城市　城市元素

城市裡有什麼？

飛機

高鐵

高樓大廈＆摩天輪

動物城市　　背景示範

把辦公室和城市的元素畫在一起。

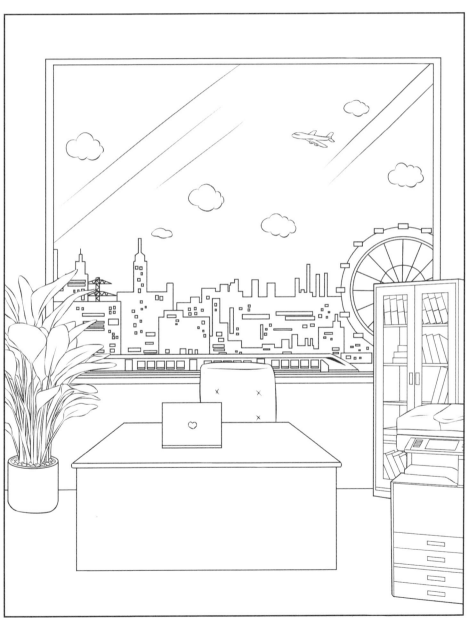

動物城市　背景示範

在場景裡畫上動物職員。

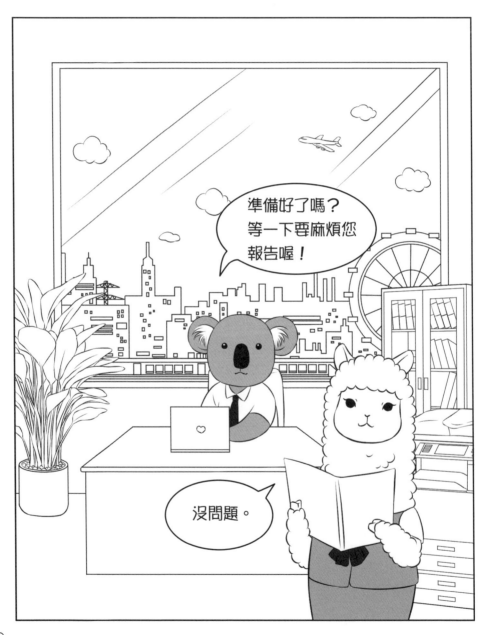

動物城市　背景示範

自己動手畫畫看～

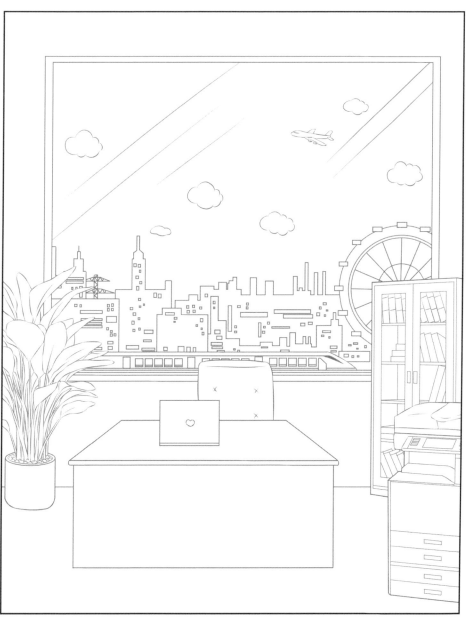

Introduction
Chapter 1
Chapter 2
Chapter 3
Chapter 4
Chapter 5
Chapter 6
Chapter 7
Chapter 8
Chapter 9

動物的臉書　　學生篇

假如動物有自己的臉書，牠的大頭貼會長什麼樣子？會發什麼文呢？

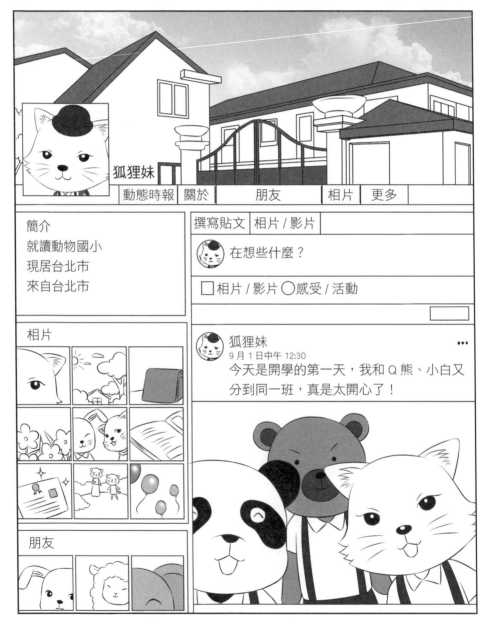

狐狸妹

| 動態時報 | 關於 | 朋友 | 相片 | 更多 |

簡介
就讀動物國小
現居台北市
來自台北市

相片

朋友

撰寫貼文　相片 / 影片

在想些什麼？

□ 相片 / 影片　○ 感受 / 活動

狐狸妹　　　⋯
9月1日中午 12:30
今天是開學的第一天，我和 Q 熊、小白又分到同一班，真是太開心了！

動物的臉書　上班篇

水豚姐姐

| 動態時報 | 關於 | | 朋友 | | 相片 | 更多 |

簡介
在動物航空擔任空服員
現居桃園市
來自高雄市

相片

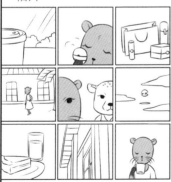

朋友

撰寫貼文　相片 / 影片

在想些什麼？

☐ 相片 / 影片　◯ 感受 / 活動

水豚姐姐　…
5 月 1 日上午 10:30
今天飛到了日本，很喜歡日本的人事物，這裡的食物也好好吃！

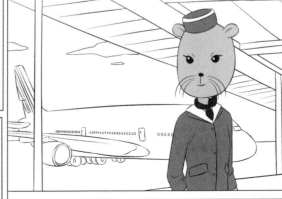

動物的臉書　　度假篇

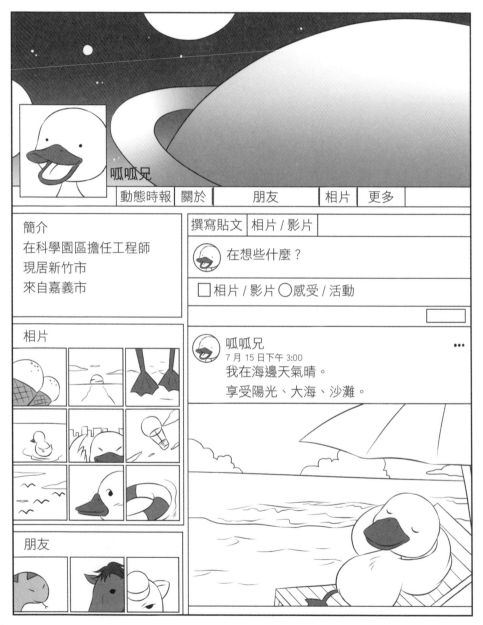

呱呱兄

| 動態時報 | 關於 | 朋友 | 相片 | 更多 |

簡介
在科學園區擔任工程師
現居新竹市
來自嘉義市

相片

朋友

撰寫貼文｜相片 / 影片

在想些什麼？

□ 相片 / 影片 ○ 感受 / 活動

呱呱兄　　　　　　　　　…
7 月 15 日下午 3:00
我在海邊天氣晴。
享受陽光、大海、沙灘。

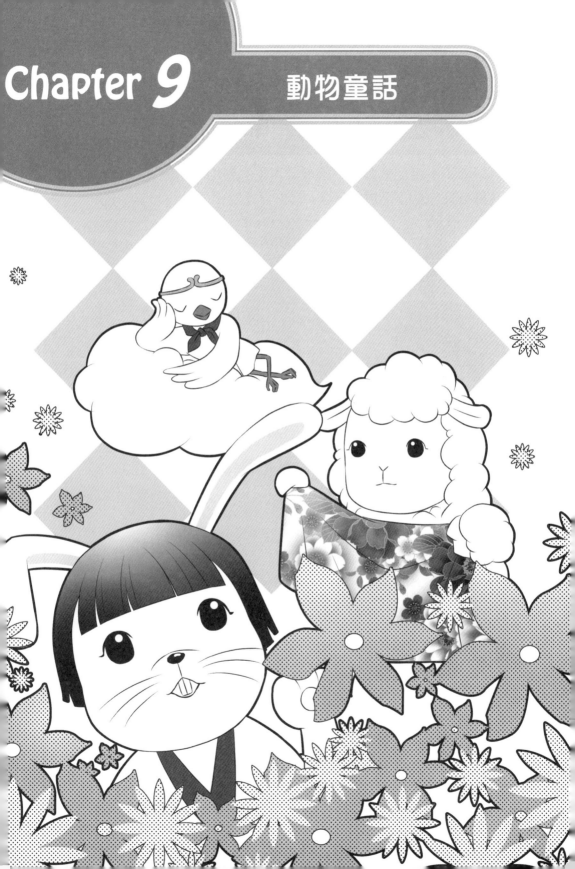

Chapter 9

動物童話

動物童話　愛麗絲夢遊仙境

大家熟悉的童話故事也有很多擬人化的動物，結合人物角色與背景創造屬於你的童話世界吧！

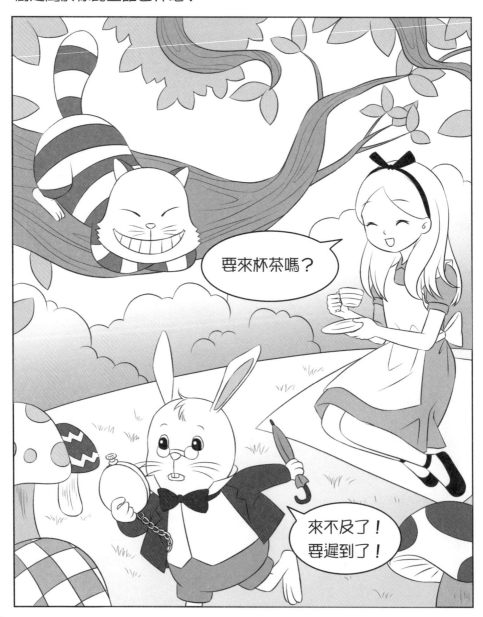

動物童話　玉兔搗藥

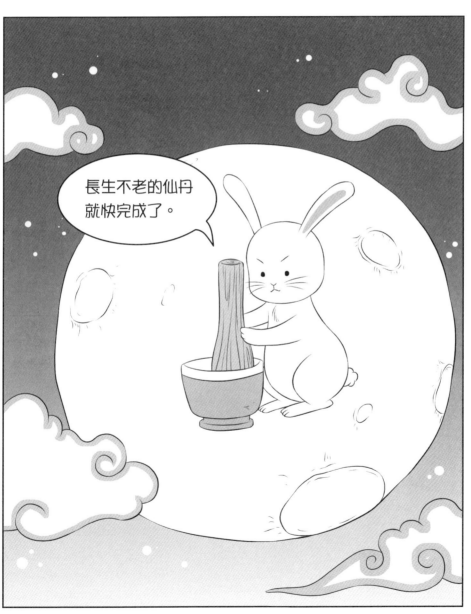

Introduction
Chapter 1
Chapter 2
Chapter 3
Chapter 4
Chapter 5
Chapter 6
Chapter 7
Chapter 8
Chapter 9

動物童話　　龜兔賽跑

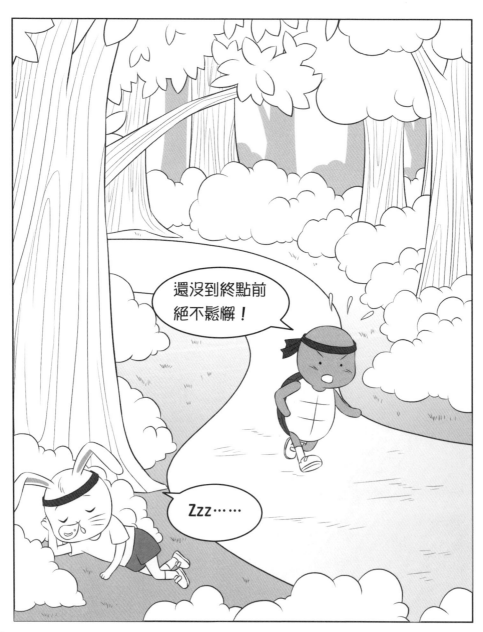

動物童話　　白鶴報恩

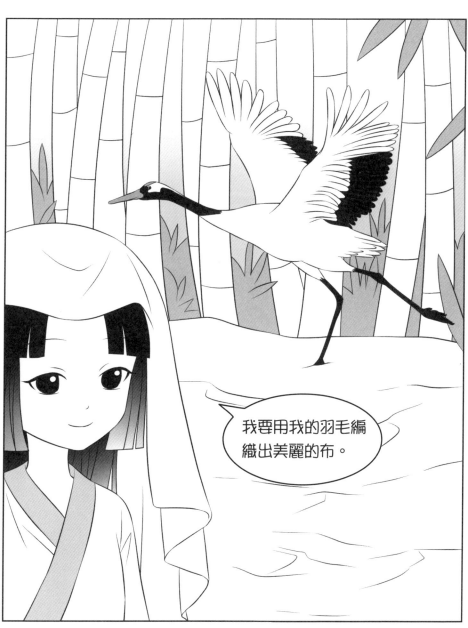

文房才藝教室 / 漫畫技法
超可愛動物變裝篇

作　者：亦兒
發行人：楊玉清
副總編輯：黃正勇
主　編：李欣芳
編　輯：許文芊
美術設計：陳聖真

出　版：文房(香港)出版公司
2019年2月初版一刷
定　價：HK$68
ISBN：978-988-8483-87-7

總代理：蘋果樹圖書公司
地　址：香港九龍油塘草園街4號
　　　　華順工業大廈5樓D室
電　話：(852) 3105 0250
傳　真：(852) 3105 0253
電　郵：appletree@wtt-mail.com

發　行：香港聯合書刊物流有限公司
地　址：香港新界大埔汀麗路36號
　　　　中華商務印刷大廈3樓
電　話：(852) 2150 2100
傳　真：(852) 2407 3062
電　郵：info@suplogistics.com.hk